名畫饗宴100

藝術中的樹景

Trees in Art

U0031100

藝術家

從圖像發現美的奧祕

　　西方評論家將文藝復興之後的近代稱為「書的文化」，從 20 世紀末葉到 21 世紀的現代稱作「圖像的文化」。這種對圖像的興趣、迷戀，甚至有時候是膜拜，醞釀了藝術在現代的盛行。

　　法國美學家勒內‧于格（René Huyghe）指出：因為藝術訴諸視覺，而視覺往往渴望一種源源不斷的食糧，於是視覺發現了繪畫的魅力。而藝術博物館連續的名畫展覽，有機會使觀眾一飽眼福、欣賞到藝術傑作。圖像深受歡迎，這反映了人們念念不忘的圖像已風靡世界，而藝術的基本手段就是圖像。在藝術中，圖像表達了藝術家創造一種新視覺的能力，它是一種自由的符號，擴展了世界，超出一般人所能達到的界限。在藝術中，圖像也是一種敲擊，它喚醒每個人的意識，觀者如具備敏銳的觀察力即可進入它，從而欣賞並評判它。當觀者的感覺上升為一種必需的自我感覺時，他就能領會繪畫作品的內涵。

　　「名畫饗宴 100」系列套書，是以藝術主題來表現藝術文化圖像的欣賞讀物。每一冊專攻一項與生活貼近的主題，從這項主題中，精選世界名「畫」為主角，將歷史上同類主題在不同時代、不同畫家的彩筆下呈現不同風格的藝術品，邀約到讀者眼前，使我們能夠多面向地體會到全然不同的藝術趣味與內涵；全書並配合優美筆調與流暢的文字解說，來闡述畫作與畫家的相關背景資料，以及介紹如何賞析每幅畫作的內涵，讓作品直接扣動您的心弦並與您對話。

　　「名畫饗宴 100」系列套書的出版，也是為了拉近生活與美學的距離，每冊介紹一百幅精彩的世界藝術作品。讓您親炙名畫，並透過古今藝術大師對同一主題的描繪與表達，看看生活現實世界，從圖像發現美的奧祕，進一步瞭解人類的藝術文化。期

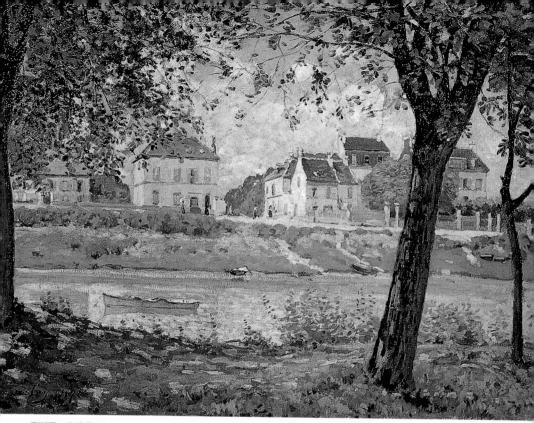

席斯里　塞納河畔村莊　1872　油彩畫布　59×80.5cm　聖彼得堡冬宮博物館

盼以這種生動方式推介給您的藝術名作，能使您在輕鬆又自然的閱讀與欣賞之中，展開您走進藝術的一道光彩喜悅之門。這套書適合各階層人士閱讀欣賞與蒐存。

　　《藝術中的樹景》這本書，選輯了東、西方美術史裡的名畫家，從黃公望的〈丹崖玉樹圖〉、胡司的〈人的墮落〉、波希的〈人樹〉……到現代的魏斯〈遠雷〉、東山魁夷的〈北山初雪〉、席德進的〈芒果樹下〉、麥肯那的〈英格蘭橡樹〉、霍克尼的〈2011年春臨東約克群沃德蓋特街〉等，以樹木與自然景物為主題的繪畫一百幅。樹木是大自然中不可或缺的重要元素，也是大自然送給人類最珍貴的禮物，隨著四季的變化，形態萬千，帶來生活的趣味。而畫家取景有寫實、有想像，融入了感情或神話故事，創造出一幅幅動人作品，帶給欣賞者賞心悅目的視覺享受。

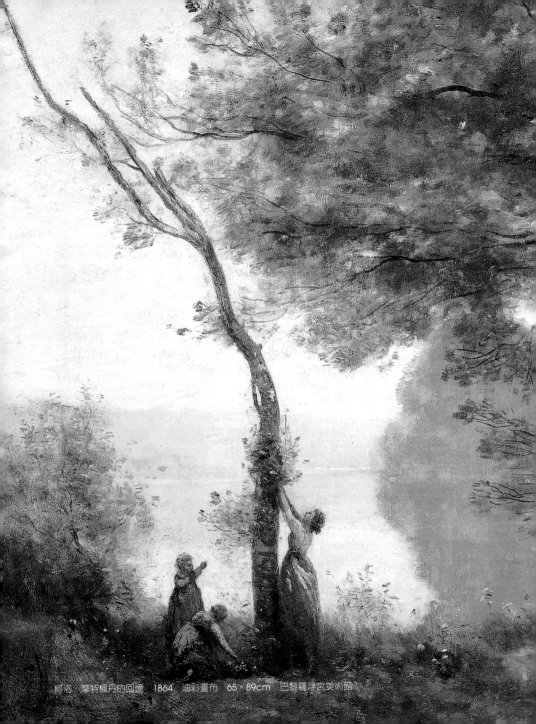

柯洛　楓特楓丹的回憶　1864　油彩畫布　65×89cm　巴黎羅浮宮美術館

藝術中的樹景

名畫饗宴100
Trees in Art

目 次

PLATE I

黃公望 (1269-1354)

丹崖玉樹圖　年代未詳　彩墨紙本　101.3×43.8cm　北京故宮博物院

提到樹景，就不得不提到中國山水畫中位居要角的松樹，在這幅元代畫家黃公望的畫中，松樹更是滿布於層巒疊岩間，不經細看，會難以發現藏身在松針石塊底下、只以線條勾勒的寺院。此作構圖甚繁卻用筆簡約，黃公望採用披麻皴畫出山石的溫厚肌理，再從山腳到山頂一路綴以松樹，從疏密有致的構圖、交錯自如的筆觸、輕點淡抹的淺絳山水看來，這應是其晚年頗能代表他在山水畫成就的一幅作品。

松樹樹齡甚長、形貌蒼勁而姿態秀逸，向來是中國文化中長壽與堅毅的象徵。畫中左方的巨松展枝，彷彿在迎接橋上一名老者入山，老者此行勢必宛延漫長，但每一舉步都將有點點松樹為伴。不由令人想起胡適的「翠微山上亂松鳴，月淒清，伴人行。」

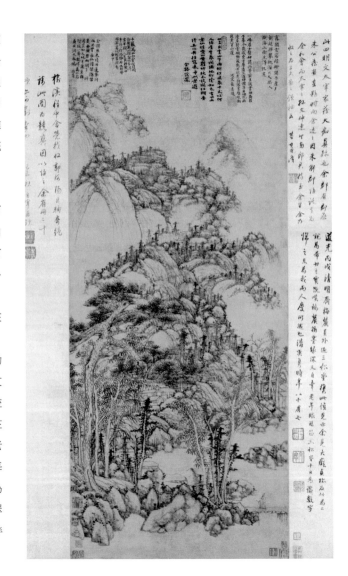

PLATE 2

胡司

Hugo van der Goes,

c.1440-1482

人的墮落
———————

1470-75

油彩木板

322×219cm

維也納藝術史博物館

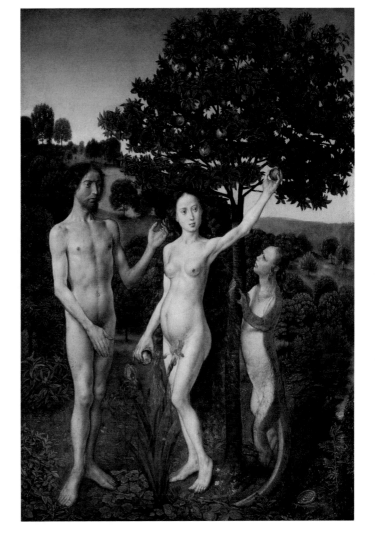

《聖經》裡的知識樹，大概是西洋美術史中最有來頭的樹，古來描繪伊甸園的畫作，無不有這棵果樹的存在，只是儘管名貫古今，它的宗教意義卻高過一切，在畫作中一向僅做為誘使人類墮落的物件。

做為描繪人之墮落的著名畫作，此畫以格外清晰的筆觸，描繪裸身的亞當與夏娃，並依荷蘭傳統將撒旦描繪成女人頭、蜥蜴身的形象，知識樹也在近距離下描繪了更多細節；僅比兩位人類始祖稍高數寸、遠觀可能不甚起眼的知識樹，在圓弧狀的綠葉間露出了粒粒果實，想必是果實微微發出的亮光吸引了夏娃，她在撒旦的虎視眈眈下伸手摘取最底下的一顆，人類原罪的現場就在這致命一刻中成形。此畫原為「雙聯畫」的重要的題材。

PLATE 3

波希 Hieronymus Bosch, c.1450-1516

人樹

約 1500　褐色顏料、紙　27.7×21.1cm　維也納阿爾貝蒂娜平面藝術收藏館（右頁圖）

PLATE 3-I

人間樂園

約 1500　三聯木板畫　panel:220×195cm；wing:220×97cm　維也納阿爾貝蒂娜平面藝術收藏館（下圖）

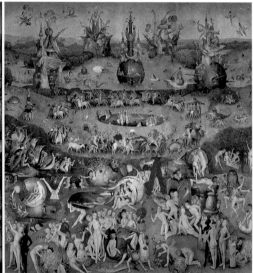

　　荷蘭畫家波希筆下的生物，似乎沒有一個有正常的外貌或行為，一絲不掛的人們鑽進果莢、蛋形物體，伸出手腳、眾人抬著一對巨型耳朵、魚頭人與鳥頭人四處竄走、中箭的怪物彼此攻擊……這一片彷彿中世紀傳說中妖怪全出籠的群魔亂舞界裡，人們既懼且喜、欲拒還迎，而波希竟然藉著一幅畫的標題，把此景稱為「人間樂園」，其宗教寓示意味不言而喻。

　　這幅畫中的「人樹」是波希諸多無以名狀的半人半怪中的一個，他有動物的軀體、人的臉孔和如樹木一樣生出枝幹、以船為腳掌的雙足，貓頭鷹棲息在從背部長出的樹枝上，頭頂的花瓶架著一條有小生物攀爬的梯子，敞開的軀體裡還有圍桌聚會。這個生物的古怪，使人就算忽略背景的原野與天空也不奇怪。而從波希的著名三聯畫〈人間樂園〉右幅也有其蹤跡來看，他是一個與地獄有關的形象。

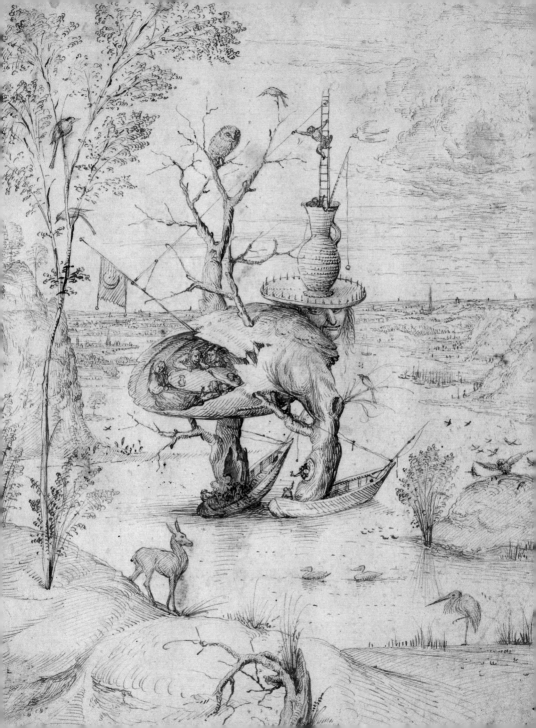

PLATE 4

阿爾欽博托

Giuseppe
Arcimboldo,

1527-1593

冬
—

1573 油彩木板
76×64cm
巴黎羅浮宮美術館

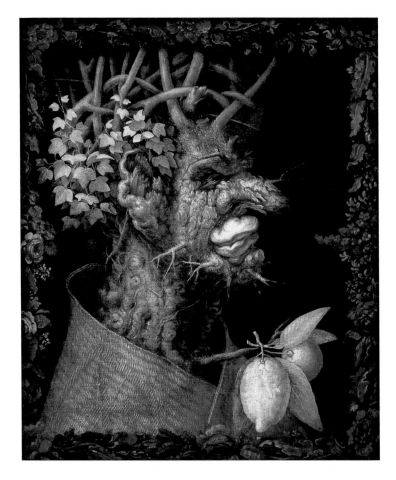

這分明是張男子的側面像，但他的臉粗糙如樹皮，鼻子和耳朵狀如殘枝，下巴長出了如樹根般分叉的鬍鬚，根莖浮凸的脖子除了有道裂口，在原本應當是鎖骨的位置，竟長出了帶著兩顆果子的小樹枝，更別提從耳後生出的根狀物上方、那滿頭的樹枝樹葉，活脫脫就是一棵樹的人形化身。

這究竟是義大利畫家阿爾欽博托的巧思還是某種時代的惡趣味？一直到今天也沒有人能說得清楚。我們只能從他身為彩繪玻璃畫師、裝飾畫家、宮廷肖像畫家的經歷，來揣測

這幅他受宮廷委託所繪的「四季」系列中的畫作，是他的裝飾技巧與客戶品味的結合；同系列的〈春〉、〈夏〉、〈秋〉，也是同樣的花果瓜葉與肖像的組合，看起來古怪，也說不上表達了什麼人物個性，但這些怪裡怪氣的想像不僅在當時頗受歡迎，也很得一些現代藝術家的喜愛。

PLATE 5

《薔薇園》插畫

16 世紀初原畫，約 1645 補畫
墨、金、水彩、紙
33.9×25.4cm
史密松尼機構弗力爾藝廊

《薔薇園》是波斯詩人薩迪（Sa'di）1259 年發表的詩文集，共有八章，其文字簡潔優雅，內容莊諧合度、雅俗共賞，為歷來公認的波斯文學經典。此版本製作於 1468 年，於 16 世紀初加上插畫，1645 年再經修補，而成今日的樣貌。

據說是薩迪有一回與友人結伴遊薔薇園時，見友人拾花，心生朝花易逝之嘆，因而興起以詩文構築雋永花園的念頭。

此幅插畫描繪的即是當時場景。右方的薩迪與左方拾花的友人在綠草如茵、眾花爭妍的池邊交談，兩人身旁各有一株薔薇與綠樹，彷彿象徵著兩人一為溫婉、一為堅毅的個性。此畫用色柔和、氣氛優雅活潑，上方的文字為「蒙

兀兒王室指派印度細密畫畫家帕亞格（Payag）進行」。由此可見，當時印度與其統治者蒙兀兒帝國之間的政治與文化關聯。

PLATE 6

維爾德（Adriaen van de Velde, 1636-1672）
風景中的一家人

1667　油彩畫布　148×178cm
阿姆斯特丹國立博物館

　　這幅畫前景中直視觀者的夫婦，可能即是此畫的委託人，他們衣著端莊，坐著馬車舒舒服服來到牛羊憩息的鄉間一遊，兒子牽著愛犬在一旁嬉戲，小嬰兒讓保母抱著，在這個顯示幸福和地位的標記——雙馬馬車、保母與馬夫、光鮮的衣著、愛犬，當然還有下鄉的閒情逸致——樣樣不缺的畫面上，一家人全都以正面示人，而配角則以側面呈現。

　　田園景致是 17 世紀荷蘭繪畫的普遍主題，也是維爾德最擅長的範疇，他對描繪牛羊等動物尤有一套，不時也為其他畫家捉刀。在這幅由殘木錯落的土坡、轍痕穿越的草地、牛羊漫步的湖邊所精心布陳的畫面中，我們看見維爾德對羽狀樹葉的精細描繪，它們高聳卻不具威脅性，稱職地為這幀全家福提供了視覺上的安全感。

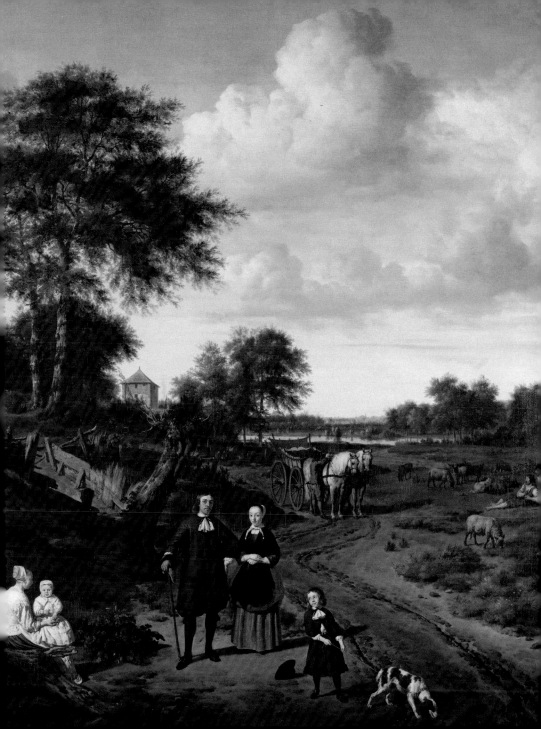

PLATE 7

霍布馬（Meindert Hobbema, 1638-1709）

米德哈尼斯村道　1689　油彩畫布　103.5×141cm　倫敦國家藝廊

　　居中位置、夾道而行的高聳樹木，襯托出此畫藍天的高闊、小路的靜遠，顯示霍布馬對運用樹木營造縱向層次與深度的手法嫻熟於心。畫家出生於阿姆斯特丹，少時向風景畫家凡·魯斯岱爾（Jacob van Ruisdael）習畫的經歷帶來了終身影響，儘管日後他成為酒類測量員，創作大幅減少，但他對風景畫的喜愛一直持續到晚年。此畫即是他在知天命之所作。

　　此畫取景荷蘭南部的米德哈尼斯，據說畫中的風景從霍布馬的時代以來絲毫未變，教堂、村落與農舍都和畫中如出一轍，竿瘦的樹木也仍挺立原處。可惜的是，歲月並未饒過這幅畫作，它曾在 19 世紀歷經一次失敗的修復，天上的雲朵因此少了幾分光采；儘管如此，株株細瘦而姿態不同的樹木，仍為這片看似平淡的風景帶來了生動的趣味。

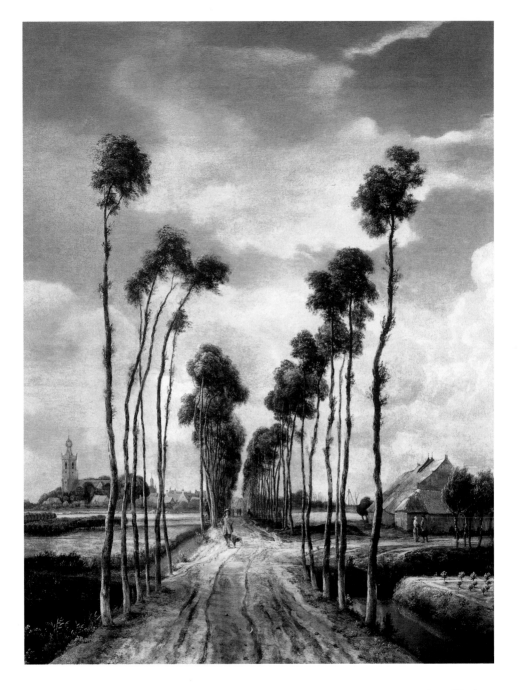

PLATE 8

福拉歌那 (Jean-Honoré Fragonard, 1732-1806)

鞦韆　1767　油彩畫布　81×64.2cm　倫敦華勒斯收藏館

法國畫家福拉歌那的這幅名作是洛可可繪畫華麗、歡快、優雅，甚至輕佻的體現。畫幅右邊一名中年男子正為著粉紅絲質裙裝的年輕女子推鞦韆，女子的裙襬如花朵綻放般飛揚，一隻鞋子也踢飛到空中，但這幅美景的觀眾，不只那名男子和幾座小天使雕像，躲在女子前方花叢裡的年輕男子更把女子的裙底風光一覽無遺，妙的是女子也不以為忤，反而帶著淺笑迎接年輕男子的目光。

這幕偷情場景據說是福拉歌那依一位宮廷人士的委託所繪，擅長此類畫作的他也不負所望，將這一幕描繪得活色生香、暗情湧動。大自然在這裡發揮了恰如其分的襯托作用：看似濃密的森林卻有天光灑入，將女子妝點得豔光四射；彷彿為了密傳其情，樹木與草叢也僅有向著年輕男女的那一面閃爍著神祕光線，包含年長男子在內的其他部分則一片黯淡。在明暗對比的精巧構築之外，福拉歌那對樹葉和花草的描繪卻也不馬虎，融美感與情色、高雅與庸俗於一爐的手法，使得福拉歌那成為最具代表性的洛可可風格畫家。

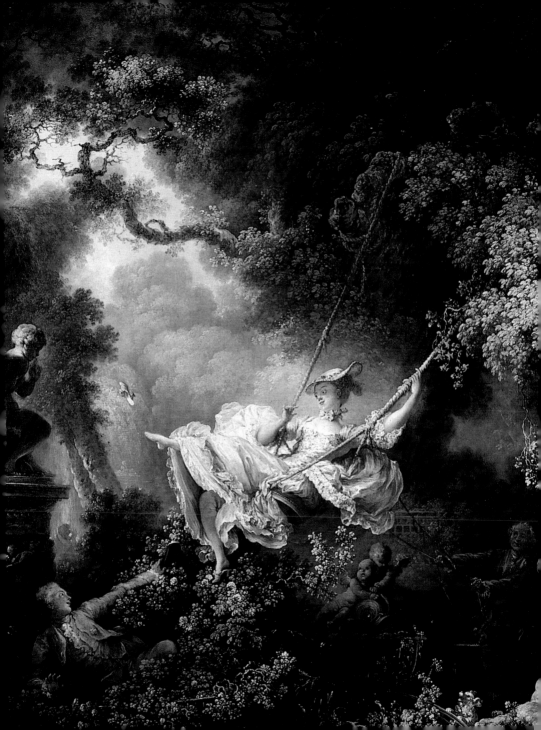

PLATE 9

泰納（Joseph Mallord William Turner, 1775-1851）

泰晤士河邊的樹與橋　1805　石墨、水彩、紙　25.7×36.8cm　倫敦泰德美術館

　　這幅畫據傳是泰納於 1805 年遊泰晤士河時所作，由於當時多在船上寫生，畫作的視角因而與樹木齊平，僅露出少許天空，振筆疾塗形成了輕盈飛掠的筆觸，預示了後來印象派的實驗；幾株色彩深淺不一、各有姿態的樹木在岸邊一字排開，樹的後方隱約可見一座孔橋的側面和橋彼端的河岸。

　　泰納是成名甚早的英國風景畫家，十五歲就以一幅水彩畫入選皇家藝術學院的夏季展，二十一歲便展出首幅油畫。有「光之畫家」稱號的他，對光線極為敏感，將光視為大自然神祕力量的使者，而他畫暴風雨中的海面光影，特別能展現這種力量的多變與毀滅性，以及人在其中的渺小無助。此畫已展現了泰納純熟的水彩技巧，他後來也將這種流暢飄忽的筆法帶進油畫裡，為傳統風景畫注入了變化與深度。

PLATE 10

貝爾坦

Jean-Victor Bertin,

1767-1842

田園風景

1810-12
油彩畫布
40.5×32cm
盧昂美術館

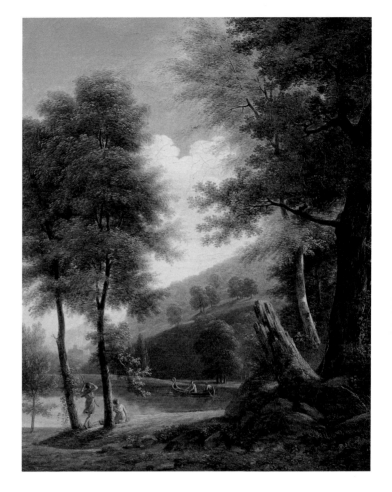

貝爾坦拿手的畫作是歷史畫與風景畫的結合，穿著古希臘羅馬服飾的男女越過了千年之隔，來到 19 世紀的歐洲山林中騎馬、划船、結伴出遊，結合古典題材與當代風景於一爐的作法，頗受當時的巴黎沙龍展青睞。

貝爾坦對當代風景的重視其來有自，隨著時代由古典走向現代，法國畫壇對描繪地方風景的熱忱也日益增加，至戶外寫生蔚為風潮，貝

爾坦便是 19 世紀初這股風潮的舵手之一。

這幅畫的構圖工整，描繪細膩，筆觸溫和，顯示貝爾坦雖然力倡至戶外寫生，但在手法上仍全心依循新古典傳統。畫中樹木茂密，直衝入雲，正是一襲輕衫的古典人物追逐嬉戲的最佳場所。風景畫中的光影與色彩表現，一直要到貝爾坦的學生柯洛手中，才會出現更劃時代的詮釋。

PLATE II

菲特烈

Caspar David Friedrich, 1774-1840

林中獵人

約 1813-14
油彩畫布
65.7×171.5cm
私人收藏

　　在大雪覆蓋了整片高而密的樹林中，一名獵人踏上雪地，隻身站在深不可測的密林入口。畫家以縱向構圖營造森林的巍峨感，樹木布滿畫面，只留出前景的一小塊三角形空地，與微露的天空若有呼應。在烏鴉的注視下，駐足雪地的獵人雖然穿著短披風，但背影仍顯得孤寂渺小。

　　德國浪漫主義畫家菲特烈的畫作總是帶有一股難以言喻的氣氛，濃霧籠罩的原野、山林與墓地少有人煙，即使有也總是僅以背影示人，因此畫中翻騰的雲霧、黝暗的荒地、蓊鬱的樹林，就成了我們推測畫家心境的依據。在這幅畫中，我們對將消失於雪地盡頭的獵人身影投以最後一瞥，他的眼前是深邃無底的森林，身後是烏鴉的不祥叫喚，前行路的吉凶難卜，彷彿寓示著人生的禍福難料。

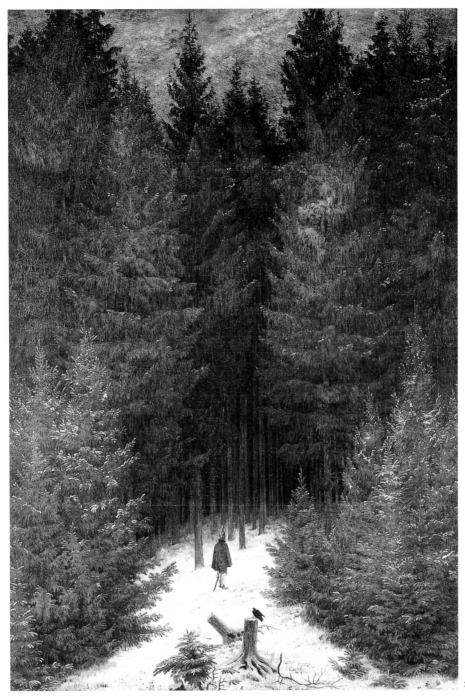

PLATE 12

菲特烈 （Caspar David Friedrich, 1774-1840）

呂根島白堊崖岸　1818　油彩畫布　90.5×71cm　溫特圖爾萊茵哈特美術館

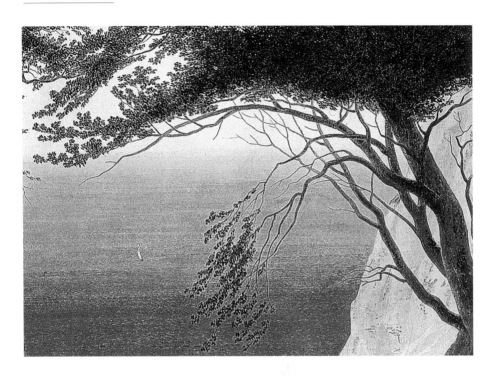

　　此畫構圖顯然經過縝密安排，左右兩棵樹略向中央傾斜，交錯的枝枒與下方的白色海岸正好框出三角形的海景，三個人物分別位於前景的左中右處，中央的男子俯身在地，海景因而未受阻擋。整個場景彷彿是想邀請觀者一同欣賞畫中三人眼前的景色。

　　歷來學者皆認為這片呂根島望海點的景色，其實寄寓著菲特烈的人生觀。大海上孤單漂浮的兩隻白船，遙遙應承著兩名男子的目光，右方的男子凝神注視，中央咸認是菲特烈本人的男子，彷彿被景觀的浩瀚所震懾，左方女子據說是菲特烈的新婚妻子，則僅專注於崖邊的花草。三人服裝的色彩也帶有寓意：右方男子的綠色代表希望，菲特烈的藍色代表信仰，妻子卡洛琳的紅色則代表愛，「信望愛」正是基督教的三達德。在這個人生的崖岸上，菲特烈畫出了人面對命運的虔敬與信仰。

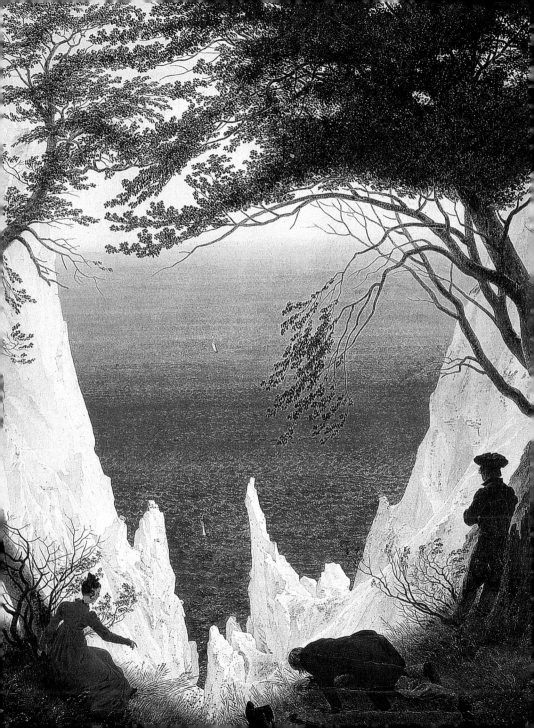

PLATE 13

歐斯頓（Washington Allston, 1779-1843）

沙漠中的厄里亞　1818　油彩畫布　125.1×184.8cm　波士頓美術館

　　厄里亞是西元前 9 世紀的一位以色列先知，事蹟廣泛見於《聖經》、《可蘭經》與猶太教典籍，在民間信仰中也被認為與召喚雷、雨、冰雹等自然之力有關。此畫取材自舊約《聖經》，厄里亞應上帝旨意浪跡於沙漠，所幸烏鴉不斷丟擲麵包與肉給他，才讓他得以倖存，通過上帝的試煉。

　　為了突顯厄里亞孤立無援的處境，美國浪漫主義畫家歐斯頓特地拉遠視野，讓沙漠的廣袤與荒瘠並陳，在綠樹零星點綴、此外一片焦枯的黃土上，中央的禿木與烏鴉既是視覺的主要留駐處，也是相形之下小如一粟的厄里亞唯一的救贖。禿木向上伸展的枝幹和它上方翻捲的烏雲，則傳達了厄里亞希冀得救的願望。

PLATE 14

克羅姆

John Crome,

1768-1821

波林蘭橡樹

約 1818-20

油彩畫布

125.1×100.3cm

倫敦泰德美術館

克羅姆為英國諾威治學派（Norwich School）的領導者，他於任教諾威治學院期間成立此一結合繪畫、雕塑與建築等領域的團體，原本僅是師生切磋的場合，但由於影響深刻，遂成為名噪一時的藝術運動。諾威治學派的影響力，除了可歸功於克羅姆的領袖魅力，也和他對諾福克郡當地風景的著重有關，由此也孕育了一批自學出身的當地畫家。

克羅姆也是最早將樹種明白表現出來的英國畫家，此畫中的橡樹即是一例，他不僅指出這是橡樹，更指明它是當地波林蘭村的專有樹種，由此可見他對地方風土的使命感。也因為如此，這棵橡樹是全畫作著力最深的地方，枝繁葉茂的樹幹、穩重昂揚的樹型，比起粗略畫成、低頭洗浴的渺小人體來，似乎更有頂天立地的氣概。

PLATE 15

菲特烈（Caspar David Friedrich, 1774-1840）

群鴉繞樹　約1822　油彩畫布　54×71cm

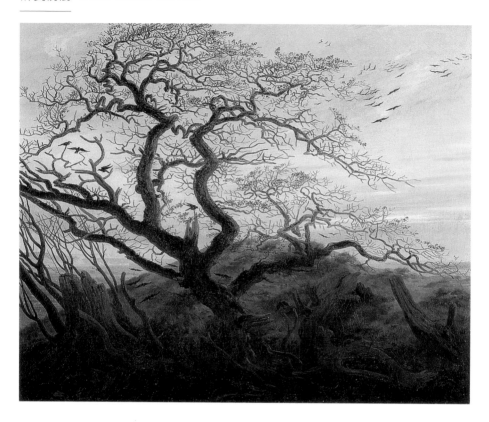

　　身為德國浪漫主義大將，菲特烈對陰森森的墓地似乎情有獨鍾，而樹木就是營造氣氛的要角：枝幹橫生的禿木占據畫面的最前景及中央處，斷木殘根散布於石塊與墓碑間，四周荒煙蔓草、群鴉飛舞，曲折的樹枝爬滿畫面，予人一種鬼魅的感覺。

　　菲特烈筆下對樹木的表現力，在這幅畫裡尤其突出。雖然少去了他其他墓地畫中的幢幢暗影、霧色茫茫，但枯木、老樹、昏鴉的景象仍縈繞著濃厚的墓地氛圍；那棵在遍地殘株中獨自茁壯的大樹，因而分外搶眼，它不僅開枝散葉，更循著群鴉飛行的方向，向山崖邊外的天空竭力展枝，只是在杳無人煙的荒地中，我們很難說這旺盛的生命力表現出來的，是生之絕處不滅，還是死之悍然不馴。

PLATE 16

康斯塔伯

John Constable,

1776-1837

麥田
———

1826　油彩畫布
143×122cm
倫敦國家藝廊

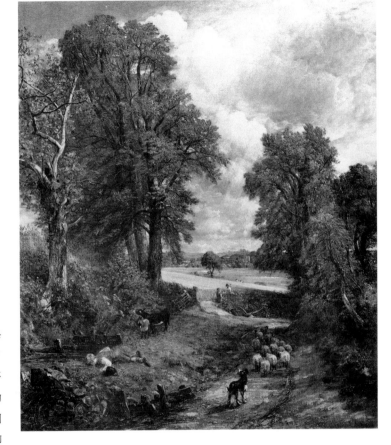

一直到新古典主義時期，大自然在繪畫中仍多半僅是人類活動的背景，但英國畫家康斯塔伯卻把大自然拉到台前來，更特別的是，這些風景一律來自他的家鄉薩福克郡，且以厚塗油彩不加雕飾地描繪，這種作法在當時不甚討喜，卻在日後啓發了法國巴比松畫派的寫實走向。

在捐畫者稱為「麥田」、但康斯塔伯自己稱為「喝水的男孩」的這幅畫中，高度不一的綠樹巍峨立在兩側，前方有一片黃色麥田與忙碌農人，更遠則是屋舍星散的山丘；土石外露的小路上，牧羊犬趕著羊群前進，一面轉頭留意趴在池邊喝水的小主人。康斯塔伯以極其細緻的筆觸描繪錯落的植物、土塊、木頭與細如羽毛的樹葉，並在樹身的綠色調中混入紅色，增添生氣，此外並未給予人或風景更多強調。雖然這僅是一幅典型英國鄉間的景色，但畫家對萬物本身的直觀，卻是對美術傳統的一種逾越。

PLATE 17

歌川廣重（1797-1858）
木曾海道六十九次——洗馬

約 1840　木刻版畫　24.4×36.8cm　東京日本浮世繪美術館

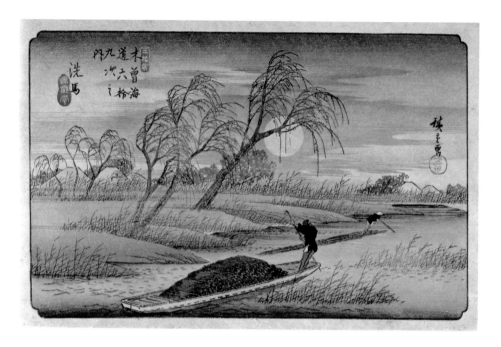

　　「木曾海道六十九次」是以位於今日長野縣與岐阜縣交界的木曾川在江戶時代的六十九個海道驛站為主題的浮世繪系列，原為溪齋英泉所繪，但不知何故，溪齋僅畫了二十四幅就罷手，剩下的四十多幅就由歌川廣重接手完成。雖然名為「六十九」，但全系列據說有七十或七十一幅。

　　〈洗馬〉是系列中最著名的畫作之一，畫中運柴的船夫獨自在月下撐船，途經奈良井川邊的洗馬驛站時，彷彿為了呼應船行方向，岸上的樹伸出人手般的枝椏向右方傾斜；平靜的水面、暖黃的月光、遠近皆無人煙的山林野地，則將這幅景致鋪陳得蕭瑟而寧靜。事實上，洗馬驛站為一多山地區，現實中的奈良井川因而不若畫中寬闊；身為江戶時期「浮世繪」代表畫家之一，歌川廣重運用了想像力增添此景的詩情畫意。

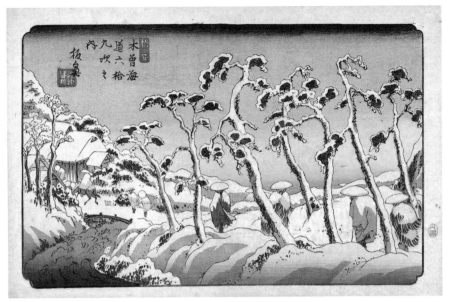

溪齋英泉（1790-1848） 木曾海道六十九次──板鼻 約 1835-37 25.1×37.2cm 神奈川縣立歷史博物館

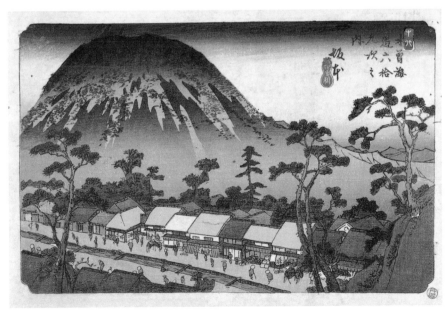

溪齋英泉（1790-1848） 木曾海道六十九次──坂本 約 1835-36 24.5×36.5cm 神奈川縣立歷史博物館

PLATE 18

特羅榮（Constant Troyon, 1810-1865）

暴風雨前夕　1851　木板油彩　53×38.2cm　莫斯科普希金美術館

法國畫家特羅榮出生於
舉世聞名的瓷器之鄉塞弗
爾，二十歲之前，他一直
隨著父親在瓷廠擔任裝飾
畫師，直到成年之後，在
創作熱情驅使下，才開始
走出戶外旅行作畫，盤纏
用盡後，就落腳在當地的
瓷廠工作掙錢，如此周而
復始，直到摸索出自己的
繪畫之路。

雖然特羅榮以畫動物、
特別是牛隻著稱，但他對
風景的觀察一點也不遜於
同時代的巴比松畫家。此
畫之美，即來自於對風雨
欲來前那個澄明瞬間的精
巧掌握。天色是渾沌的，
四周是陰暗的，但在人與
動物都不驚不擾、悠閒停
駐的池邊，幾棵直入天際
的樹木留住了烏雲即將掃
去的最後一絲餘光，樹葉
和樹身都閃耀著一種明淨，
這些黝暗中的晶亮筆觸，
散發著一種令人屏息的美。

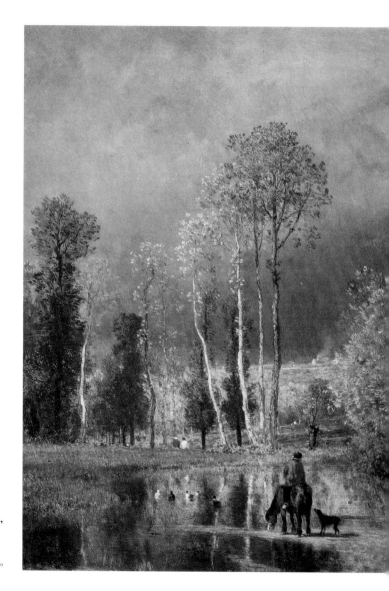

PLATE 19

柯洛（Jean-Baptiste Camille Corot, 1796-1875）

芒特附近的初春風景　約 1855-65　油彩畫布　35×47cm　匹茲堡卡內基美術館

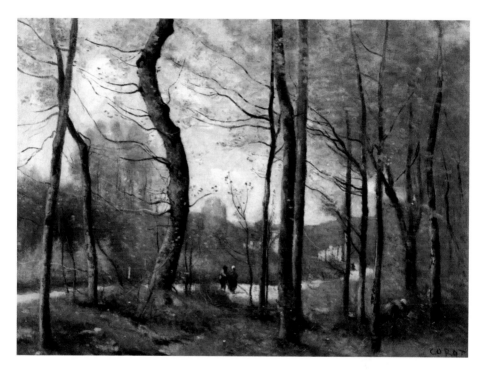

19 世紀後半，為西方工業革命如火如荼發展的時期，也是西洋繪畫由古典轉向現代的關鍵期。科技進展加劇了始於啟蒙時代的理性與信仰及貴族與新富之間的衝突；而在 19 世紀中，這些爭議就成了藝術、文學、音樂等領域亟欲探問的主題。新古典主義的貴族品味，經過浪漫主義的一番情感沖刷後，演化出了強調實地寫生的外光手法（en plein air），法國的巴比松畫派和稍晚一些的印象派，便在這個新手法的孕育下誕生。

柯洛是巴比松畫派的代表人物，早期畫作多交雜著他的古典訓練和當時寫實主義的影響，五十歲以後，對光影的氛圍掌握取代了一絲不苟的描繪，印象派的影響為他的風景畫注入了夢幻的詩意。這幅畫便是柯洛此類畫作中的一例。日光與微風模糊了樹木枝葉的輪廓，飄逸的綠意中，泰半細瘦的樹木在左方第三棵樹的曲折中，展現了靜雅之外的力道。

PLATE 20

柯洛（Jean-Baptiste Camille Corot, 1796-1875）

有小水門的草原　1855-60　油彩畫布　65×75cm　東京村內美術館

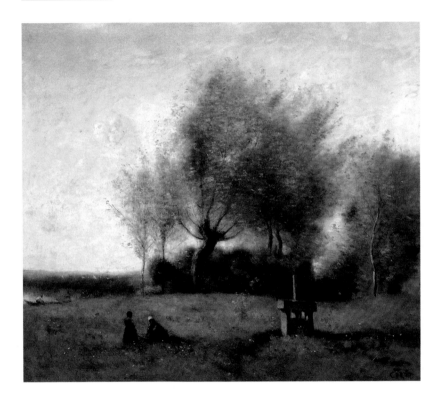

　　碧草如茵的綠地上，兩個人一站一坐，模糊的輪廓讓人看不清他們的性別或表情，一座描繪得較為清晰的小水門立在距離兩人不遠處，水門兩側的陰影為平緩的綠地帶來了曲折的弧形。左方的湖水中映照著對岸樹木的倒影，上方還依稀點綴著幾棟紅瓦白屋；湖的這頭則有一名船夫正在歇息，也許草地上的兩人就是乘他的船來到此地。

　　這是片再優美不過的湖邊風景，藍天為伴，綠地為襯，讓人忍不住猜想兩人來此是為了悠閒野餐。這幅畫表現最出色之處是草地邊緣的樹木，幾棵不同種類的樹如煙霧般在空中暈散的枝葉，為占去三分之二畫面的天空增添了許多視覺趣味。它也說明了晚年的柯洛欲擺脫新古典主義和寫實主義的影響，朝更夢幻風景表現邁進的意圖。

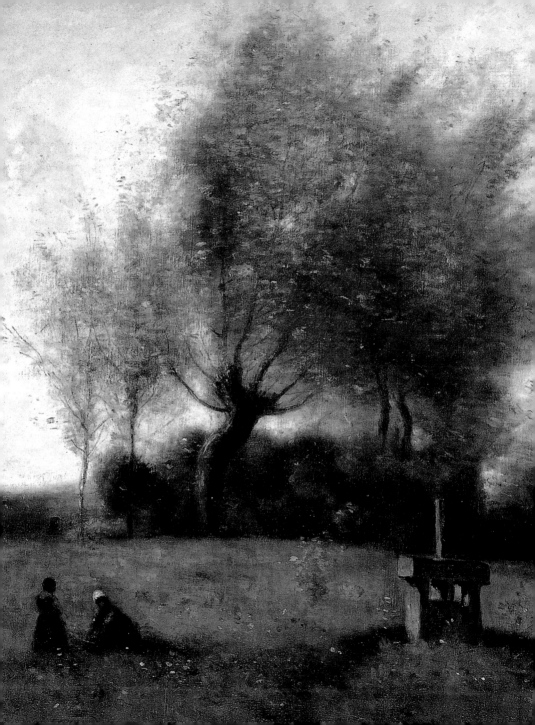

PLATE 21

歌川廣重

（1797-1858）

名所江戶百景——木母寺內川御前栽畑

1857　木刻版畫　34×22.2cm
紐約布魯克林博物館

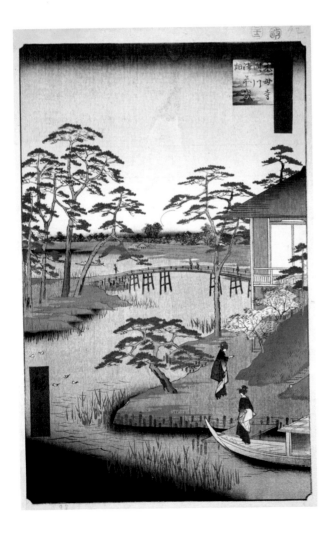

東京墨田區的木母寺，是平安時代一個名喚梅若丸的孩子的墓地所在。據民間傳說，梅若丸幼時失怙，七歲進一間寺廟讀書，但因聰穎被嫉妒者欺負，逃離寺廟後又被人口販子抓住，不久即病逝於隅田川邊。當地的村民就地為他造墓，並每年舉行梅若祭，自此「梅若塚」即成為當地的一處名景。

這幅畫來自歌川廣重晚「名所江戶百景」系列，此系列分春夏秋冬四部，共有描繪江戶名勝古蹟的一百一十八幅浮世繪。畫中兩位衣著端莊的和服女子正泊船上岸，走向一間據說名聞當地的食堂，木母寺就在這食堂附近。標題中的「內川」是隅田川的支流，「御前栽畑」是指遠景中一位將軍的菜園。

在小橋流水、麗人雙行的畫面中，川旁高低有致的松樹既優雅又硬挺，曲折的樹身與片狀的綠葉，更為這幅美景注入了禪意。

PLATE 22

柯洛

Jean-Baptiste Camille Corot,

1796-1875

梳妝（有人物的風景）

1859
油彩畫布
150×89.5cm
私人收藏

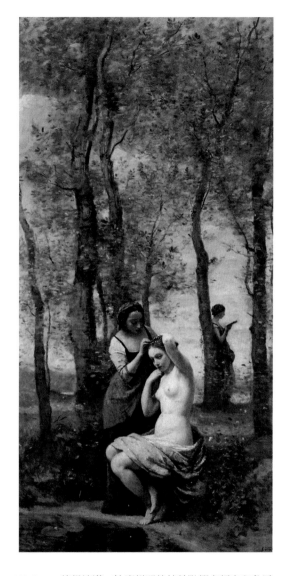

　　若說〈有小水門的草原〉（圖
20）標誌著柯洛風景畫的詩意發展，
那麼〈梳妝〉就表現出古典題材對柯
洛的恆久吸引力。雖然對光影的注意
讓他晚期畫作的筆觸不再那麼一絲不
苟，但對衡美的不變追求，仍讓他
的畫始終不脫古雅的色彩與構圖；更
甚者，他在描繪當代風景時，竟也還
是常把古典人物畫入其中。

　　〈梳妝〉正是這樣一幅古典氣氛濃
厚的畫作，綠葉掩映的林中，池邊一
位半裸美女正在女僕的侍候下梳妝，
不遠處還有一名女子靠在樹幹上看
書。不僅這三人的打扮都不屬於19
世紀，女子豐腴的身材也屬古典畫作
所偏愛，藍天白雲下細葉扶疏的樹林，更是獵
人牧女相互追逐的場所。儘管如此，柯洛以簡
單但不單調的幾棵樹營造森林氛圍的技巧仍

值得誇讚，輪廓鮮明的枝幹點綴在頗有印象派
氛圍的朦朧樹影間，為這片狹長林景營造了繁
茂的印象。

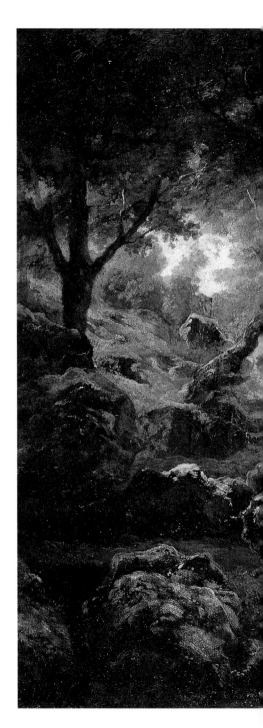

PLATE 23

西奧多‧盧梭

Théodore Rousseau,

1812-1867

楓丹白露森林

1861
油彩畫布
91×110cm
東京村內美術館

　　位於巴黎近郊、且擁有豐富林石地貌與動物生態的楓丹白露森林，是 19 世紀巴比松畫派的靈感泉源。巴比松其實是鄰近這座森林的一個村莊，1850 年左右，受康斯塔伯影響的一群畫家聚集於此，他們對自然景觀的實地探索，為後來的寫實主義開啓了先聲。

　　身為巴比松畫派的核心畫家，盧梭自 1848 年起就移居楓丹白露森林附近，隨後以一幅林中風景入選沙龍展，自此聲名底定。這片繪於他晚年的楓丹白露森林，特別展現了盧梭的畫作特徵：用色沉鬱、結構嚴整、刻畫細膩，整體呈現出一種厚重感與蕭穆感。少見天光的林景中，濃密如織的樹木與裹滿苔蘚的岩石，把整個坡地覆蓋得密不透風，觀者只能從林中小路和其盡頭的一小片天空找尋視覺出路；在小路的邊上，一位拾柴的紅裙婦人正坐著休息，將當地農人生活納入風景畫的作法，讓盧梭與同時期的柯洛顯得十分不同。

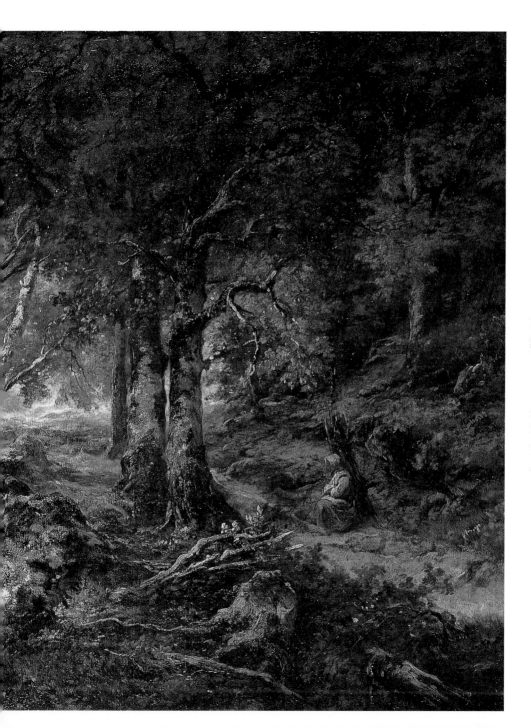

PLATE 24

席斯里（Alfred Sisley, 1839-1899）

小鎮附近的小路　1864　油彩畫布　45×59.5cm　不來梅藝術廳

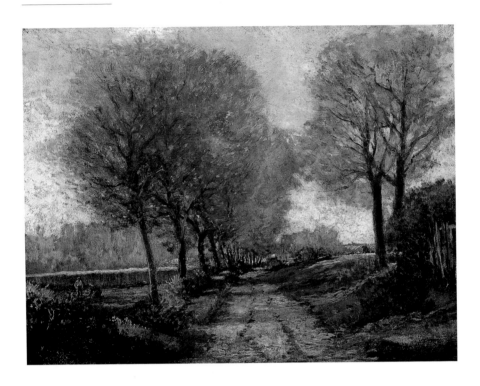

　　1860年代初期，就讀巴黎美術學院的席斯里結識了莫內、雷諾瓦等畫家，他們一同出遊寫生，一起研究自然萬物上的光影變化，催生了日後在美術史上影響深遠的印象派。

　　然而，隨著個人的思維走向不同，數十年後，當莫內走向更具實驗性的極微觀察，畢沙羅改對平民農家投以寫實關注，雷諾瓦轉向大量描繪女體，印象派邁向表現更活潑的後印象派時，席斯里仍秉持當初啓發印象派的外光法，此番堅持使他成為印象派最忠貞的信徒。

　　此幅為現存席斯里的最早期畫作，不似印象派柔亮用色的暗褐色調，顯示此時席斯里的印象派技巧才剛起步，不過以點擦方式描繪的樹木，如一團團綠火排列成行，已流露了印象派的痕跡；夕陽餘暉更將枝葉與小路微微染黃，在這片綠意甚濃的風景中，左方草地上隱約可見的兩個人影，幾乎只是聊備一格的存在。

PLATE 25

庫爾貝（Gustave Courbet, 1819-1877）

弗拉傑的橡樹　1866　油彩畫布　135×200cm　巴黎小皇宮美術館

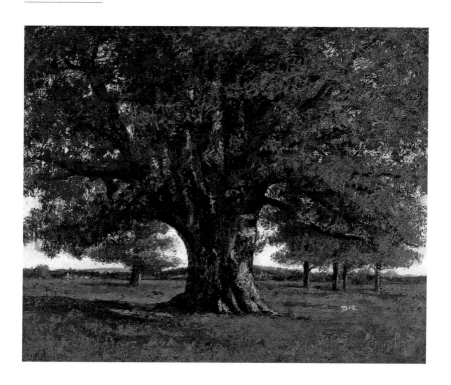

　　這是一棵分量和體積都讓人無法忽視的大樹，濃蔭遮天的枝葉和粗壯如柱的樹身，讓橡樹顯得矮短巨碩，若不凝神細看，真難以發現樹身左右還有兩隻奔跑的小狗。

　　庫爾貝和米勒、杜米埃同為法國寫實主義的代表畫家，主張以直陳不諱的筆觸展現大自然與人類的真實面貌，雖然這個主張在今日看來不足為奇，但在取材神話的新古典作風仍居沙龍主流的 19 世紀，寫實主義對其同時代生活

的關注，確曾掀起軒然大波。

　　從這個角度來看，畫中幾乎霸占所有注意力的大樹，可說是庫爾貝寫實主張的重申，同他還有一幅大剌剌刻畫女性陰部的〈世界的起源〉。就如同〈世界的起源〉對女性陰部的坦蕩直視，這幅畫將一棵大樹直挺挺地放在畫面中央，叫人不能不正視畫家宣示主題的用心——簡單而直接，反映了庫爾貝性格中大膽的一面。

PLATE 26

米勒

Jean-François Millet,

1814-1875

春
—

1868-73

油彩畫布

86×111cm

巴黎奧塞美術館

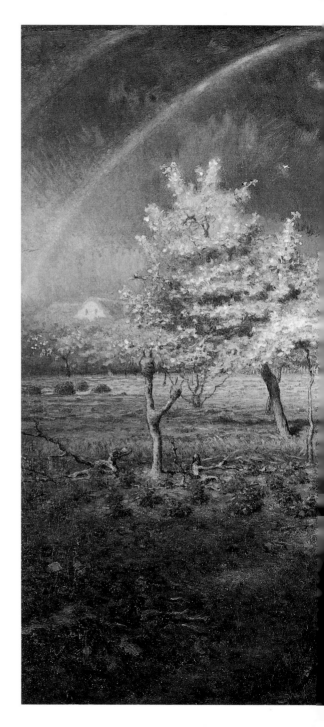

　　米勒是盧梭的好友，同樣身為巴比松畫派的代表畫家，他將此派對實地觀察的強調延伸到人物上，而在 1850 年代接連完成了〈拾穗者〉、〈晚禱〉等代表作，成為 19 世紀寫實主義繪畫的先驅。

　　米勒的成名畫作對法國農人生活的關注，打破了古典繪畫以皇親顯要為主角的傳統，從而引進了寫實的人文關懷；相較之下，他的純風景畫就少有人關注，然而也正是這類畫作，讓我們得以看見米勒的多方面畫藝。這幅雨後春景有少見於米勒其他畫作的彩虹，溼漉漉的泥巴路兩旁，粉紅色的花朵正自綠葉間吐露春意；較遠一棵樹下隱約可見一對躲雨的母子（或母女），這裡可能就是他們自家的花圃——左方的零星作物和遠處的籬笆，說明了這裡是私人地產。這片綠意還不只如此。籬笆的另一頭，青色的山坡和山坡上連綿成片的樹木，在在宣告著春天的降臨。這幅畫作展現了晚年的米勒閒情逸致的一面。

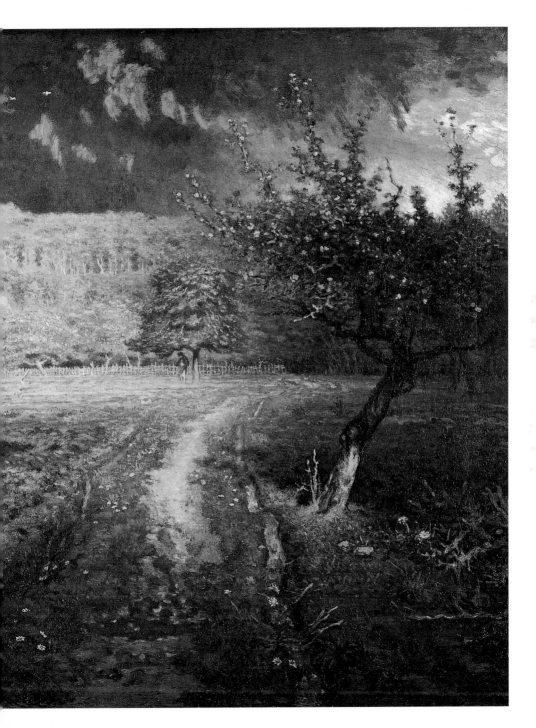

PLATE 27

薩維拉索夫

Алексей Кондратьевич Саврасов,

1830-1897

烏鴉返巢

————

1871

油彩畫布

62×48.5cm

莫斯科國立特列查科夫藝廊

　　這一幅曾經隨著 1871 年巡迴展覽畫派
（Peredvizhniki）首屆展覽展出的畫作，描繪由
冬入春的尋常街頭景象。畫中春神乍現，沾著
雪的細瘦樹木還未完全恢復生氣，但飛回樹上
鳥巢的烏鴉已捎來了春的信息，左方冒著煙的
煙囪更增添了幾分人氣；在晚冬的欲走還留
中，明亮的色彩宣告了春暖已經不遠。

　　巡迴展覽畫派是由一群皇家藝術學院學生

所組成的團體，其目的是希望藉由巡迴展覽的
方式，拉近藝術與一般民眾的距離。薩維拉索
夫於 1870 年加入該畫派，並開始以生活中隨
處可見的景物入畫，為向來中規中矩的俄羅斯
風景畫傳統帶來了根基於日常生活的美感。以
常見的水邊雪地為主題的這幅畫，即在薩維拉
索夫筆下展露了充沛的活力與詩意，揭開了俄
羅斯繪畫史上抒情風景畫的序幕。

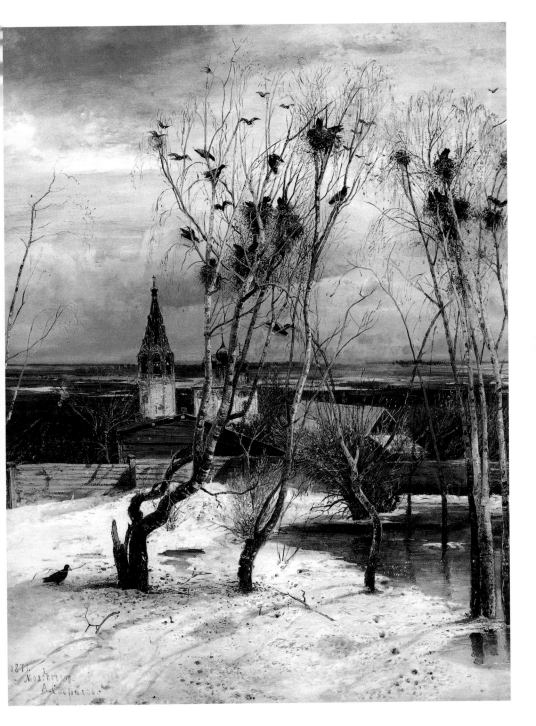

PLATE 28

畢沙羅

Camille Pissarro,

1830-1903

林中之屋

1872
油彩畫布
50×65cm
私人收藏

　　由於缺乏美化與工整的古典筆意，印象派和寫實主義對大自然的如實呈現，曾一度飽受抨擊。後代尊稱為印象派之父的畢沙羅也無法倖免，對學院作風不滿的他被拒於沙龍門外，直到 1870 年代以後印象派的呼聲漸高，情況才漸有起色。

　　此畫作於畢沙羅的聲名穩定成長之際，兩年後第一屆印象派畫展將在巴黎展開。畫中較傳統隨意的筆觸已預告了印象派的來臨，夾道繁樹在藍天襯托下交織成一片翠綠。畢沙羅顯然是以普通農家周圍的景觀為描繪對象，屋舍周圍和小路上都有數人坐站。1880年代以後，他還將更近距離地觀察這些人物，從而為自己的繪畫注入更多寫實意味。

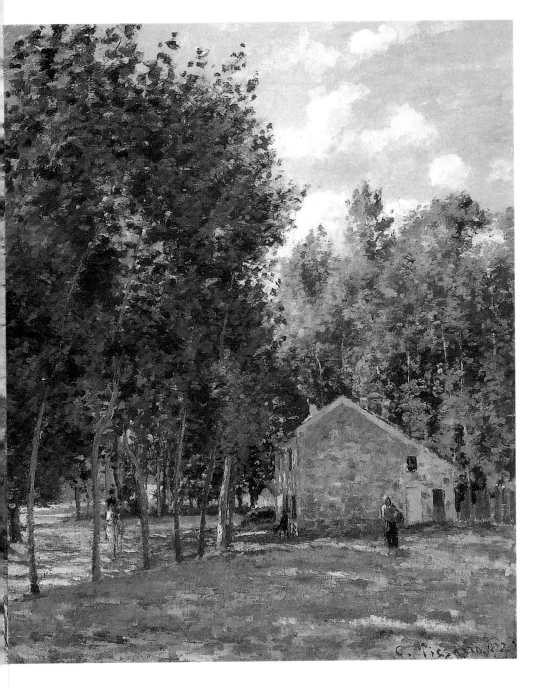

PLATE 30

莫内（Claude Monet, 1840-1926）

凱普欣大道　1873-74　油彩畫布　80.3×60.3cm　堪薩斯晶爾森－阿特金美術館

　　提起印象派，許多人腦海中可能會浮現如煙似霧的飄渺景象，彷彿大自然的晨昏變化就是印象派最重要的主題。然而，做為與 19 世紀後半期各種社會與科技變革齊進的藝術運動，印象派並不僅止於描繪大自然，其浮光掠影般的輕淺筆觸，其實也與隨著工業革命發展而愈趨急促的現代城市生活步調十分契合。

　　1870 年代，莫內與家人住在距離巴黎不遠的阿讓特伊，人車川流不息的巴黎街景吸引了他，因此 1873 年，他在攝影師納達爾（Nadar）的工作室裡先後畫了兩幅從窗口俯瞰凱普欣大道的畫作。凱普欣大道是巴黎的四條大道之一，街上車水馬龍、人潮洶湧，從這幅畫中數也數不清的馬車和人影便可想見。特別的是，莫內下筆輕盈流動，聳立於畫中央的排樹因而不顯突兀，且更在某種若隱若現的效果下，突顯了這條街的熱鬧人氣。

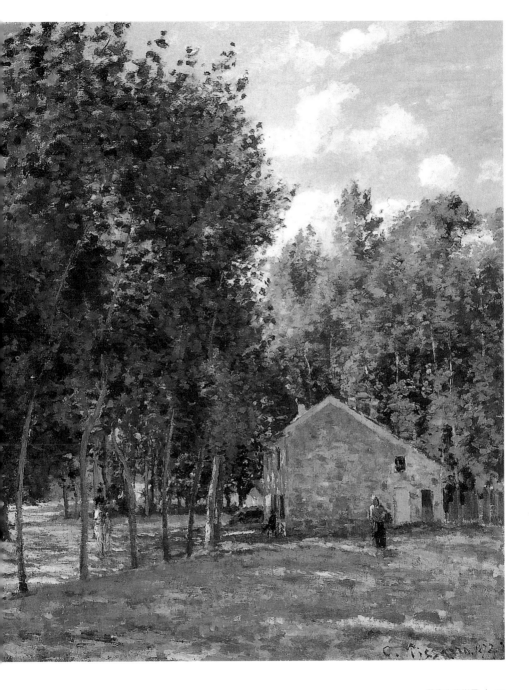

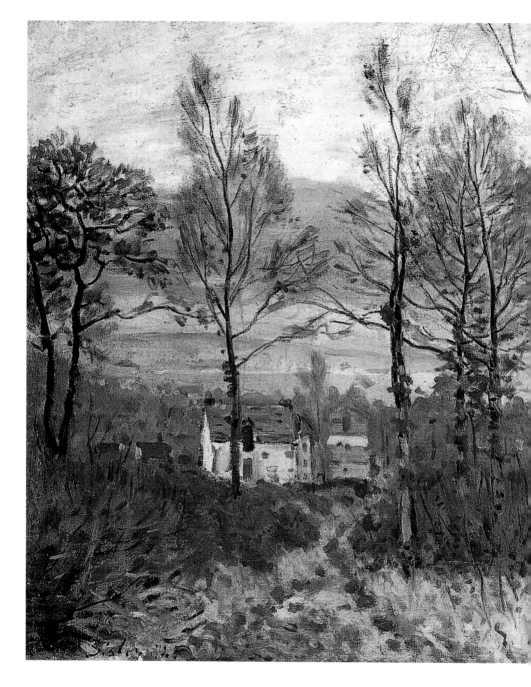

PLATE　29

席斯里

Alfred Sisley,

1839-1899

林木村莊，秋景

1872
油彩畫布
50×65cm
荷蘭特維杜國立美術館

　　有別於〈小鎮附近的小路〉（圖24）那種枝葉賁張的樹景，席斯里這幅畫展現了不同季節的樹木風情。主角不再是萬物蓬勃的春夏，而是西風勁瑟的深秋，樹木褪去了所有綠意，以轉為紅褐色的稀疏枝葉宣告冬季將臨。

　　席斯里以三種不同手法表現畫中的樹木：前景中的細木，有些光禿得一葉不剩，有些僅餘裹著樹身的紅葉；稍遠一些的樹木，在裹著樹身的葉片之外，還有呈細針狀、向上鋪展的灰紫色枝葉；在典型的高瘦秋木中，左方的樹木又以詰屈的樹幹、黑壯的樹身和寬厚的樹葉，帶來了強韌的生機。褐色草地上的隱約小路將這片濃濃秋意延伸至後方的村莊，形成了這片以樹木為主角的秋景。

PLATE 30

莫内 (Claude Monet, 1840-1926)

凱普欣大道 1873-74　油彩畫布　80.3×60.3cm　堪薩斯晶爾森－阿特金美術館

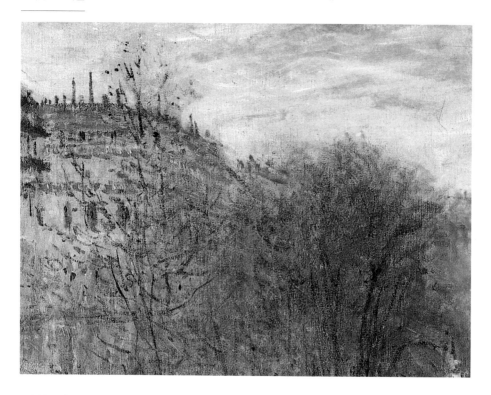

　　提起印象派，許多人腦海中可能會浮現如煙似霧的飄渺景象，彷彿大自然的晨昏變化就是印象派最重要的主題。然而，做為與 19 世紀後半期各種社會與科技變革齊進的藝術運動，印象派並不僅止於描繪大自然，其浮光掠影般的輕淺筆觸，其實也與隨著工業革命發展而愈趨急促的現代城市生活步調十分契合。

　　1870 年代，莫內與家人住在距離巴黎不遠的阿讓特伊，人車川流不息的巴黎街景吸引了

他，因此 1873 年，他在攝影師納達爾（Nadar）的工作室裡先後畫了兩幅從窗口俯瞰凱普欣大道的畫作。凱普欣大道是巴黎的四條大道之一，街上車水馬龍、人潮洶湧，從這幅畫中數也數不清的馬車和人影便可想見。特別的是，莫內下筆輕盈流動，聳立於畫中央的排樹因而不顯突兀，且更在某種若隱若現的效果下，突顯了這條街的熱鬧人氣。

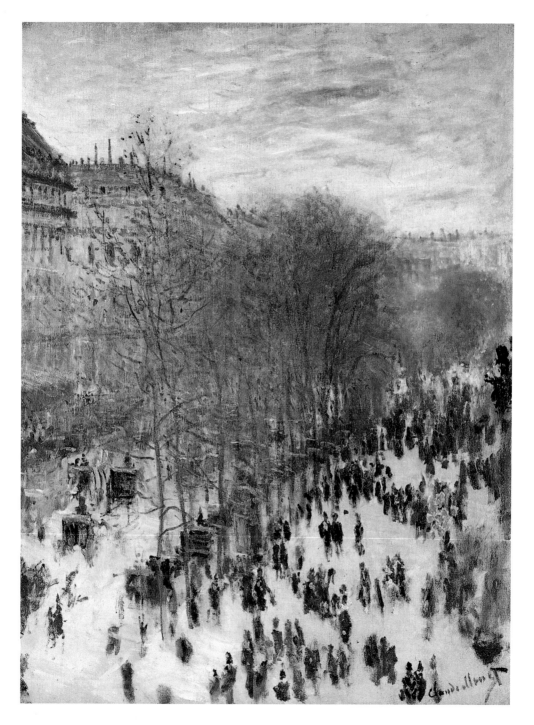

PLATE 31

畢沙羅（Camille Pissarro, 1830-1903）

龐圖瓦茲加萊山坡的坡道　1875　油彩畫布　54×65.7cm　紐約布魯克林美術館

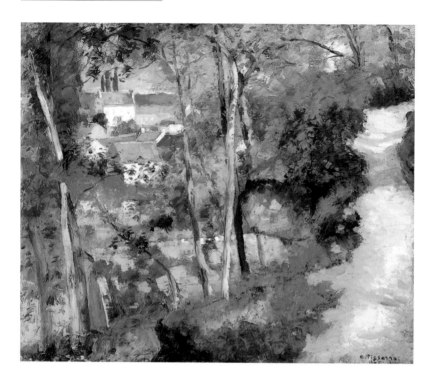

這幅畫採用了一個不尋常的角度，右方取景上坡道，左方則順著下坡道延伸至一段距離外的村莊，形成了左右方的景象落差。據說畢沙羅十分喜歡這座在龐圖瓦茲附近、名為隱士庵的小村莊，隱身在樹葉後方、呈陡坡狀縱橫錯落的屋頂，提供了他在技巧上一試身手的絕佳場地。單看他在屋頂、牆面和近景綠葉的處理上就可以了解這一點，勻緩的屋面色彩和以畫刀厚塗的樹葉層次，形成了視覺上的對比趣味。儘管如此，這幅一左一右、一遠一近各呈現不同景象的畫作，並未因此顯得扞格，畢沙羅將牆面上的淡黃色應用在樹幹和坡道上，以色調調和了景象的衝突，兼有紅藍的屋頂則為綠色居多的畫面帶來了醒目點綴。

彼時畢沙羅已在龐圖瓦茲定居兩年，1874年的第一屆印象派展覽結束不久，1876年的第二屆正在籌劃。從這幅畫在構圖與技巧上的自信看來，此時的畢沙羅對印象派的未來胸有成竹。

PLATE 32

畢沙羅（Camille Pissarro, 1830-1903）

龐圖瓦茲小橋　1875　油彩畫布　65.5×81.5cm　曼汙市立美術館

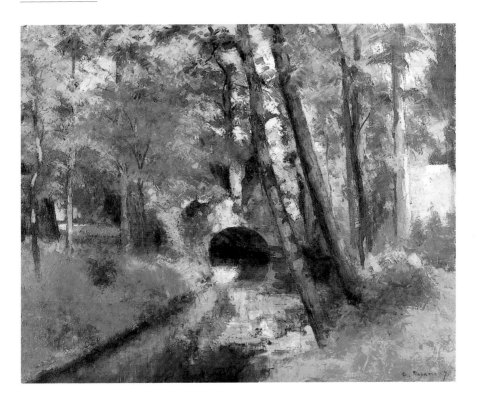

　　1870 年普法戰爭爆發，畢沙羅舉家至倫敦避難，至戰後才返回法國，但這時卻發現自己二十年來累積的近一千五百幅畫作已摧毀殆盡，於是他只好重起爐灶，一筆一畫地重建自己的印象派世界。

　　但這也未嘗不是件幸事，因為 1873 年畢沙羅便積極奔走，號召了一群志同道合的朋友同組畫會，在日後被塞尚稱作「印象派第一人」

的他帶頭籌設下，隔年第一屆印象派畫展就順利展開。儘管首次展出招來了惡評如潮，但從次年所作的這幅畫來看，畢沙羅對自己的理想可說是信心滿滿，未受到一丁點打擊。畫中不僅表現出了陽光灑進樹林後的綠影綽綽，也以水流引進更多反射的陽光與水氣，森林、小橋與流水因而展現了有別於傳統、但風情清麗的詩情畫意。

PLATE 33

托馬 (Hans Thoma, 1839-1924)

森林草原 1876-77 油彩畫布 47.2×37.5cm 漢堡市立美術館

　　托馬是地方色彩濃厚的德國畫家，珀瑙黑森林的出生地鞏固了他一生與大自然的關係，峰峰相連的山丘、陰翳綿延的密林、綠草如茵的坡地，讓他的畫作充溢著氣勢開闊的大片風景。

　　這幅畫充分展現了托馬眼中的大自然樣貌：濃綠的森林將藍天擠至畫面一角，在群樹環抱下，細密如針的綠草四處鋪展。為了調和這片濃得幾乎化不開的綠意，托馬安排了一條水流，若隱若現地蜿蜒在草地間，中央則有位白衣少女脫下草帽，彎著腰採花。在陽光普照下，素潔的白、明亮的藍、濃郁的綠顯得分外耀眼；樹林與山石的掩映，則展現了托馬以同色調營造豐富層次的功力。

PLATE 34

塞尚 (Paul Cézanne, 1839-1906)

歐斯尼的姐妹池 約 1875 油彩畫布 60×73.5cm 倫敦科陶中心畫廊

對同時代的畫家來説，如塞尚一樣有個銀行家父親做為經濟後盾，生涯必能順遂許多。但整個 1860 年和 1870 年代前途都不甚明朗的塞尚，卻可能不作此想。從念法律學校時期一改志向、遠走巴黎習畫開始，他與父親的對峙貫穿了他整個青年時期，直到 1886 年父親過世才落幕，他的畫家名聲也從這時才開始攀上巔峰。

這幅畫作於塞尚與印象派大家長畢沙羅來往密切的時期，有別於 1860 年代那些多在苦悶中完成的黑色畫作，此時期的畫已在畢沙羅的影響下明亮許多。在暗色調的樹身之外，他以刷掠的手法鋪就綠色筆觸的層次，形成一片彷彿可讓人聽見風聲颯颯的池邊樹林景觀。同一年，塞尚正獲得一位收藏家的作畫委託，這為一直隱瞞父親自己已有妻兒的他，帶來了家計壓力上的暫時紓解。

PLATE 35

希施金（ИванИвановичШишкин, 1832-1898）

麥田　　1878　油彩畫布　107×187cm　莫斯科國立特列恰可夫畫廊

　　希施金為19世紀後半期的俄羅斯風景畫家，生長於葉拉布加森林地區的他對樹木有極深的感情，畫中最常見的就是高聳參天、樹幹壯實而枝葉茂密的樹林。

　　在這幅畫中，他以較低的視角襯托巨松的昂揚向天，由前景通往畫面中央的道路，則隱約指向在麥田中央的兩個小到幾乎看不清的人物。一方是挺立昂揚的松樹，一方是微不足道的人物，在作畫前習慣仔細構圖的希施金，在這裡表達了他對人與大自然的看法；他為此畫所做的一幅素描上，更寫著「大面積，開敞的空間，土地、麥田，神聖而蓬勃，俄羅斯的財富」等文字。做為一種神聖大自然象徵的松樹，以及做為民生基礎的麥田，清楚映射出了一種大地為人類之母的形象。

PLATE 36

列維坦

ИсаакИльичЛевитан,

1860-1900

白樺樹叢

1878 油彩畫布

29.9×20.8cm 私人收藏

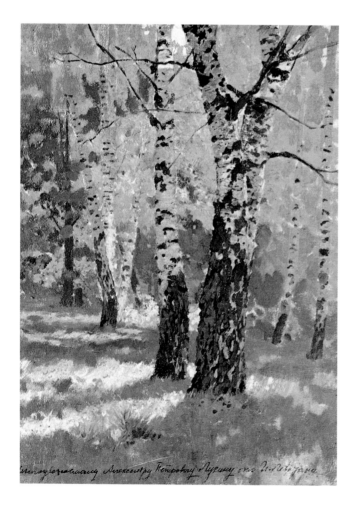

俄羅斯畫家列維坦筆下的風景靜謐怡人,與他優雅溫和的儀表頗為契合。儘管英年早逝,但自十七歲起就公開展出作品並獲得普遍讚賞的他,一生可說就是繪畫的總和,雖無家庭也無子女,但身後卻留下了約千幅畫作,讓後人得以領略他被稱為「情境式風景畫」的畫中詩意。

從這幅作於他十八歲時的畫作,就可略窺列維坦的世界。綠黃相間的樹林裡,幾棵白樺樹立於前景,黑灰交雜的樹皮恰與背景形成對照,也指出了畫家作畫時的視線方向。除技術與構圖純熟之外,列維坦的作畫手法與其說是寫實的,不如說是抒情的,大自然在這裡顯示了它平易近人的一面。

終其一生,列維坦都是以此平和的角度,描繪俄羅斯風景的恬淡靜美。

PLATE 37

高更

Paul Gauguin, 1848-1903

雪中庭園　1879　油彩畫布　41.5×49cm　哥本哈根新嘉士伯美術館

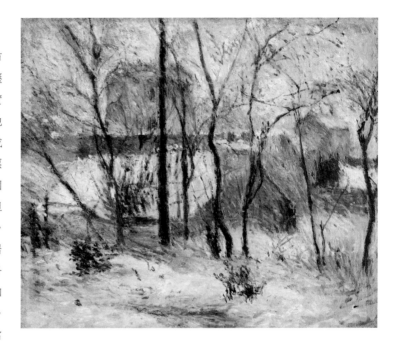

高更從股市投身畫壇的歷程聽來浪漫，實則充滿辛酸。他原本是一位成功的巴黎股票經紀人和五個孩子的父親，但三十六歲那年，他與家人遷居妻子的家鄉丹麥，語言不通加上工作不順遂，讓他把繪畫當作唯一的安慰，豈料生活從此變了樣；三十七歲那年返回法國時，高更已是個家庭與工作皆破碎的落魄人，但他身為後印象派畫家的生涯此時才要展開。

此畫作於高更對生命的大悲大喜尚毫無所知的商場生涯時期，那時的他在工作餘暇經常買畫看畫，自己的畫室也才成立不久。畫中可看出當時的他與印象派之間的共鳴：短促而密集的筆觸、對光線效果的注重，在這裡被用來捕捉大雪紛飛的瞬間印象。在多而急的線條所激起的大風雪中，黑色樹木有些挺立不動、有些隨風飄搖，左方的樹木更在白色線條的猛烈夾擊下，予人一種不停顫動的印象。做為生涯早期的畫作，這幅畫展現了和高更日後的作品截然不同的趣味。

PLATE 38

塞尚（Paul Cézanne, 1839-1906）

柏楊木　1879-80　油彩畫布　65×81.5cm　巴黎奧塞美術館

　　1861 年，塞尚在好友左拉的鼓勵下離開法律學校，前往巴黎習畫，在那裡他認識了畢沙羅，自此與這位他尊為師長的印象派前輩結下了二十多年的情誼。

　　這幅畫正可做為兩人情誼的見證。1871 年普法戰爭結束後，塞尚與畢沙羅分別搬至巴黎近郊的龐圖瓦茲與奧維，畫中鄰近龐圖瓦茲的樹林就是兩人先後前往寫生的地點。然而，和畢沙羅畫作的細膩柔和不同，塞尚的用色較為強烈、筆觸也粗獷得多，為了給予這片綠意豐沛的畫面較多變化，他以粗短的直線與斜線描繪柏楊木的樹葉，與下方用橫線畫成的草地做出區隔，同時刻意留下許多未填色的空白。此畫還可見畢沙羅對青年塞尚的影響：對兩人來說，人與大自然之間的關係，比大自然本身更重要，這點為他們筆下的風景帶來了更多人的因素。

藝術家書友卡

感謝您購買本書,這一小張回函卡將建立您與本社間的橋樑。我們將參考您的意見,出版更多好書,及提供您最新書訊和優惠價格的依據,謝謝您填寫此卡並寄回。

1.您買的書名是: _____

2.您從何處得知本書:

　□藝術家雜誌　□報章媒體　□廣告書訊　□逛書店　□親友介紹

　□網站介紹　□讀書會　□其他

3.購買理由:

　□作者知名度　□書名吸引　□實用需要　□親朋推薦　□封面吸引

　□其他

4.購買地點: _____ 市(縣) _____ 書店

　□劃撥　　□書展　　□網站線上

5.對本書意見: (請填代號1.滿意 2.尚可 3.再改進,請提供建議)

　□內容　　□封面　　□編排　　□價格　　□紙張

　□其他建議 _____

6.您希望本社未來出版? (可複選)

　□世界名畫家　□中國名畫家　□著名畫派畫論　□藝術欣賞

　□美術行政　　□建築藝術　　□公共藝術　　　□美術設計

　□繪畫技法　　□宗教美術　　□陶瓷藝術　　　□文物收藏

　□兒童美育　　□民間藝術　　□文化資產　　　□藝術評論

　□文化旅遊

您推薦 _____ 作者 或 _____ 類書籍

7.您對本社叢書　□經常買　□初次買　□偶而買

藝術家雜誌社　收

100　台北市重慶南路一段147號6樓

6F, No.147, Sec.1, Chung-Ching S. Rd., Taipei, Taiwan, R.O.C.

Artist

姓　　名：　　　　　　　　　　　性別：男□ 女□ 年齡：

現在地址：

永久地址：

電　　話：日／　　　　　　　　手機／

E-Mail：

在　　學：□ 學歷：　　　　　　　　　職業：

您是藝術家雜誌：□今訂戶　□曾經訂戶　□零購者　□非讀者

客戶服務專線：(02)23886715　E-Mail：art.books@msa.hinet.net

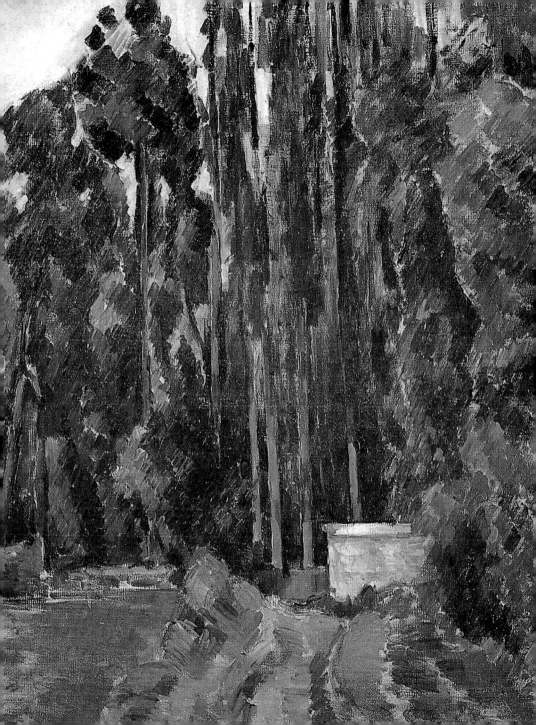

PLATE 39

卡玉伯特（Gustave Caillebotte, 1848-1894）

從上方俯瞰大道　1880　油彩畫布　65×54cm　私人收藏

　　法國畫家卡玉伯特筆下經常出現俯瞰的人或俯瞰的場景，為他的畫作注入了一種旁觀的、沉思的氣氛，這種氣氛特別是屬於 19 世紀後期的歐洲城市的，當時工業的高度發展，帶動了城市文明的繁榮，連帶促使畫家們開始以畫布記錄、思索城市生活的百貌。

　　從樹根處的鋪石和木椅來看，這幅畫中的樹就是一棵都市人行道上的街樹，卡玉伯特採用了一個不尋常但富於張力的視角，讓樹木的枝葉布滿一半的畫面；透過充分伸展的枝葉，我們可以辨出一個坐在木椅上的男子和幾個路人的身影，樹下還停有一輛馬車。

　　在這幀看似隨意的都市剪影中，俯瞰街景的人心裡正想些什麼？從卡玉伯特畫中許許多多的俯瞰者來看，這似乎也是他的疑問。也許對畫家和他同時代的人來說，城市本身就是一道待解的謎題。

PLATE 40

勃克林（Arnold Böcklin, 1827-1901）

死者之島　1880　油彩木板　73.7×121.9 cm　紐約大都會美術館

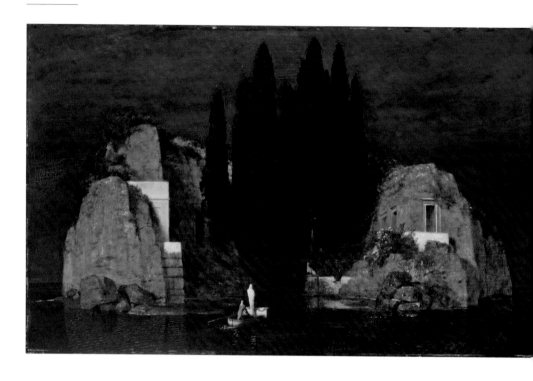

在這幅瑞士象徵主義畫家勃克林最著名的畫作中，比黑夜還黑的幾株柏樹無疑是最懾人的存在，它們不僅排列森嚴，巍巍然高不可攀的姿態，在渺小的白袍人面前顯得更嚴峻而不可侵犯。這幅畫的死亡主題再明顯不過：白袍人面前的棺木、常種於墓地旁的柏樹、有古墓氛圍的門洞與引渡做為生死交界的意象，交織成了濃厚的死亡氛圍；高聳的樹木與巨碩的岩石也表現了死亡的不可動搖。

勃克林在 1880 年至 1886 年間曾作了五幅相同構圖的畫，此幅早期版本則是受一名企業家寡婦委託所繪。為因應她未亡人的身分，勃克林將白袍人畫為女性，並加上之前版本所沒有的棺木，後來再將所有版本都比照更動，於是形成了今日我們所見的這幅送終景象。

PLATE 41

席斯里（Alfred Sisley, 1839-1899）

維納－那東河畔　1881　油彩畫布　60×81cm　約翰尼斯堡藝廊

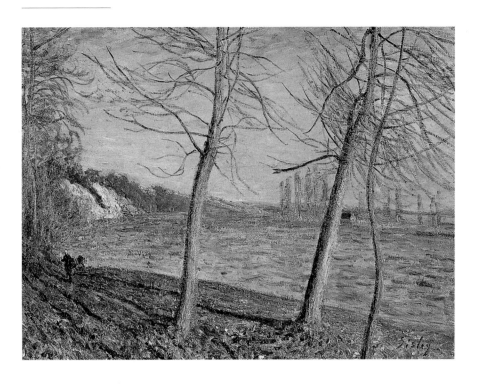

　　一如莫內，席斯里特別鍾愛水邊樹景，樹的穩靜、水的流動和倒映樹影的多變，為畫面帶來了平衡的張力與多樣美感。但相較於莫內霧氣瀰漫或色彩凌駕景觀的湖景，席斯里對荒疏的河景似乎更有感觸，這幅畫就展現了這個特點。

　　在藍色帶狀的河畔，幾棵樹木微微斜立在前景中，也許此時正值入秋，柔若無骨的樹身和如髮絲般飄浮於空中的樹枝，都幾乎脫去了所有樹葉。雖然距離席斯里作〈小鎮附近的小路〉（圖24）已近二十年，但此畫和前作有異曲同工之妙：不知何故，席斯里在畫面一角都放進了很不顯眼的人物，他們的作用也許是在為風景畫增添人氣，但其渺小身影卻益發襯托出樹木的高大來。這幅畫中背對著夕陽與樹木、在樹影的間距中漸行漸遠的兩個人物，尤其能讓人感受到大自然的恆久與人類的微渺。

PLATE 42

列維坦（Issac Levitan, 1860-1900）

春之森林　1882　油彩畫布　43.4×35.7cm　莫斯科國立特列恰可夫畫廊

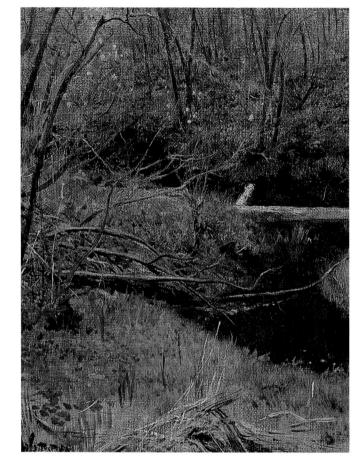

　　春天的森林是温柔的，布滿了細密如織的嫩草與新葉，蜿蜒於草地間的水流帶來了水氣，木板隨意搭建的小橋引進了人跡，雖是空無人煙的森林一角，但這片生機蓬勃而不顯得野性的林景，反而展現了許多親和力。

　　列維坦是描繪風景的能手，視野開闊的丘陵、一望無際的平原、雲霧翻騰的天空、落日遠照的田野、綠葉掩映的森林、天水相映的湖面，樣樣都難不倒他，也樣樣能呈現出生趣。重要的是，這些風景全是可親可睦的。嘗言俄羅斯畫家應該「以俄羅斯人的方式描繪俄羅斯的風景」的列維坦，一生致力於以畫筆記錄家鄉的山水與四季，看似尋常的風景，在他情意真摯的筆觸下，因而產生了獨特的感性。

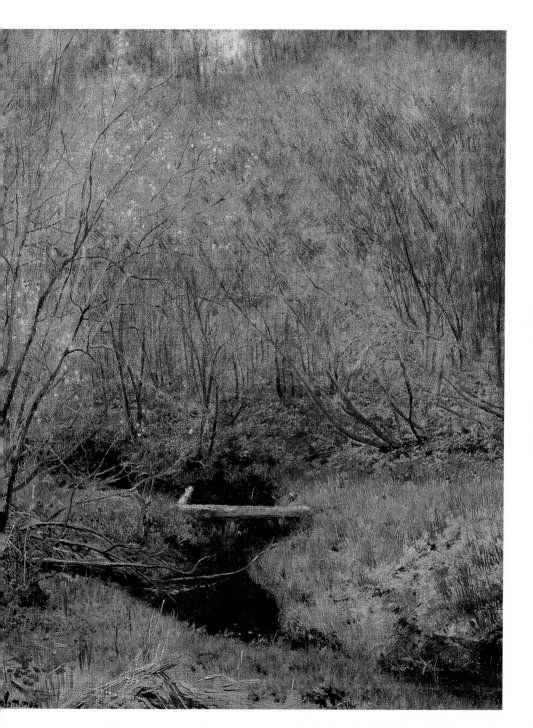

PLATE 43

梵谷〔Vincent van Gogh, 1853-1890〕

沙地上的樹根　1882　鉛筆、粉彩、墨、水彩、布紋紙　51.5×70.7cm　奧特羅庫拉穆勒美術館

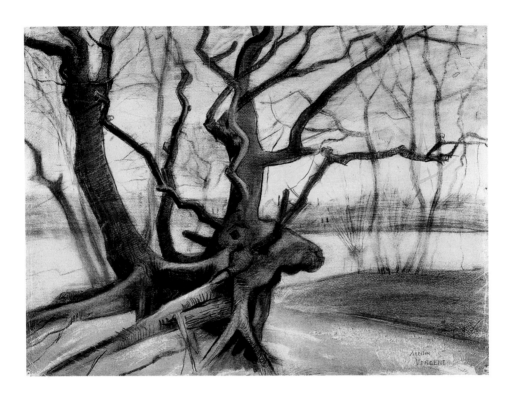

「（這棵樹）彷彿是狂亂而急切地用根抓住大地，但風雨卻把它劈成兩半，我想要用黑色樹根上的瘤……表現出這類生命的掙扎。」1882年5月，梵谷在給弟弟西奧的信上如此描述他簡稱為〈樹根〉的這幅習作，並罕見地在右下角簽上「Atelier Vincent」（文森於畫室）等字，據說他只有對自己非常滿意的習作才如此簽名。

從梵谷這幅生氣勃勃的素描中，我們不難了解他滿意的原因為何。一棵大樹的根幹橫七豎八、幾乎難分彼此地糾纏、兀立於前景，彷彿一氣呵成的線條，呈現出大樹根戲劇性十足的輪廓，有力地表現出樹木在飽受風霜之後依然挺立的生機，並以明亮光燦的遠景烘托，宛如神來之筆。

PLATE 44

梵谷（Vincent van Gogh, 1853-1890）

剪枝後的樺樹 1884　鉛筆、銅筆、墨、紙　39×54cm　阿姆斯特丹梵谷美術館

　　這幅畫中的樹木姿態怪異不下〈沙地上的樹根〉（圖43），但它們的奇形怪狀中更多了幾分人味。梵谷在一封給弟弟西奧的信上提及，他在這些樹身上看見了「靈魂一般的東西」，的確，畫中生著瘤的樹就彷彿一個個掙扎求生的受創靈魂，正高舉著雙手向上天呼救，無數的細枝則彷彿代表著他們心中千頭萬緒無從訴說的渴望。在這群樺樹的左右方，梵谷分別畫上了一名肩揹鋤頭的農婦和一名趕羊的牧人，加深了樹木做為平民生活辛苦勞動的象徵意義。此畫中的線條由細密的筆觸砌築而成，鮮活有力的線條完全展現了梵谷的繪畫性格。

PLATE 45

葛林姆蕭

John Atkinson Grimshaw, 1836-1893

暮光

———

約 1884　油彩畫布　28.6×43.2cm　耶魯英國藝術中心

　　英國畫家葛林姆蕭熱愛薄暮和月夜的程度，大概就和法國印象派熱愛陽光的程度不相上下。也許是被那種猶抱琵琶半遮面的神祕感所吸引，他辭去鐵路局的穩定工作一心習畫，不出數就以一系列伴著暮色或月光的港口和街道的畫作打響了名號，這也成為他生涯畫作的典型圖像。

　　驅使著葛林姆蕭從倫敦街頭、利物浦港口到格拉斯哥商埠一路追尋的究竟是什麼？也許他畫作中的優美、平靜與渺遠就是答案。雖然這幅畫告訴我們，他的技巧並不出奇，但很少有畫家能如他一般，對暮光、霧氣所交織出的幽晦未明，以及樹木枝節與其牆上陰影的廣蔓交錯，投以如此細密的關注。沿著街道向霧中延伸的兩行行道樹木，做為畫中女子踽踽獨行在暮光中的唯一指引與友伴。

PLATE 46

卡玉伯特

Gustave Caillebotte,

1848-1894

開花的蘋果樹

1885
油彩畫布
73.3×60cm
紐約布魯克林美術館

　　卡玉伯特身處於印象派與寫實主義交會的19世紀後半期，他的畫作風格也擺盪於兩者之間。有時他是寫實的，比如他1875年的代表作〈刮地板工人〉，就前所未有地以工人為主題；有時則頗有印象派之風，比如這幅色彩與筆觸俱輕柔的〈開花的蘋果樹〉就是一例。

　　雖說如此，卡玉伯特倒從未對哪個派別表現出一心忠貞，就如他畫中的許多俯瞰者一樣，

他對各派始終保持著友好但不親暱的距離，從而為他的畫作賦予了獨特地位。卡玉伯特作此畫時，印象派已幾近瓦解，1886年的展覽就是成員們最後一次聯展。不過，此時已少公開露面、甚至不再展示畫作的卡玉伯特不以為意，他在此畫中借鑑印象派的筆觸，經營滿樹的蘋果花，輕筆點點的白色與綠色，形成一種五彩繽紛的繁盛印象。

PLATE　47

秀拉（Georges Seurat, 1859-1891）
星期日午後的大碗島

1884-86
油彩畫布
207.5×308.1cm
芝加哥藝術機構

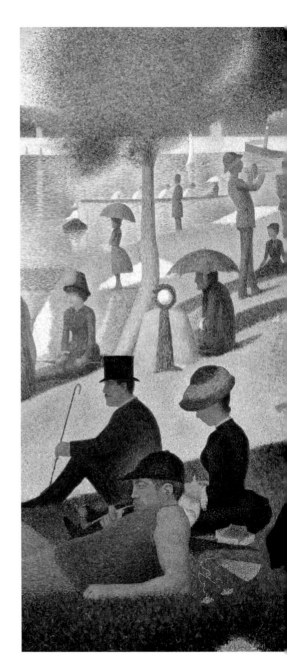

　　人群、草地、河畔、樹蔭、陽光……好一幅假日美景！

　　法國畫家秀拉在這幅他最著名的畫作中，運用了有別於印象派筆觸的細微色點，砌築畫中的人物輪廓、光影分界，構成了一幅有印象派的鮮亮色調與現代生活主題，但畫面表現技法卻完全不同的畫作。

　　由於秀拉從當時的色彩理論發展出來的點描手法和印象派以肉眼觀察為基礎的方法不同，他的畫面也與後者所展現的倏忽之美迥然有別，色點的仔細鋪陳給予了畫中人物一種凝滯不動、如壁畫人物般的效果。「菲迪亞斯（希臘雕刻家）的節慶人物形成了一個行列，我想要讓表現現代特徵的現代人，像這些壁畫人物一樣在色彩協調的畫面上走動。」他的畫作因而具有一種取樣法國現代生活的意味。畫布四周由紅、藍等色點構成的色帶，則據說是秀拉為了隔開畫面和他自己設計的白色畫框，而在畫作完成數後加上的設計。

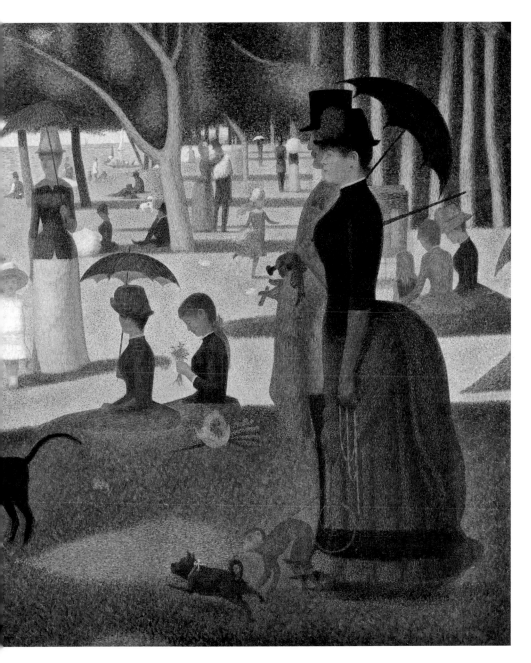

PLATE 48

希施金（ИванИвановичШишкин, 1832-1898）

陽光下的松樹　1886　油彩畫布　102×70.2cm　莫斯科國立特列恰可夫畫廊

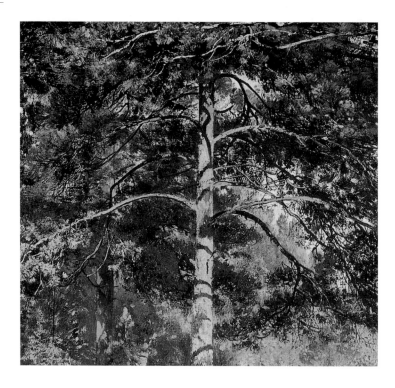

　　這幅彷彿是為立於樹林入口的兩棵松樹繪像的畫作，將〈麥田〉（圖35）中頂天立地的松樹拉近到了眼前，松樹與大地緊密相連的穩重姿態及在陽光下的蓬勃生氣，因而獲得突顯，從中可以看出希施金扎實的風景畫訓練。

　　希施金很早就展露了繪畫天分，1860年他以最高分畢業於聖彼得堡帝國立藝術學院後，旋即拿到獎學金留學歐洲五年；返國後，他入選為帝國學院成員，自此擔任繪畫教授二十多

年。在這與繪畫共處的數十年中，他親身參與了19世紀後半期的俄羅斯繪畫發展，並以身為致力於將藝術普及化的巡迴展覽派成員聞名當時。

　　希施金的風景畫以精準的寫實技巧著稱，這幅畫中蔥鬱的樹葉層次、繁複的光影效果，都是他錘鍊數十年的結果；兩棵松樹外展的枝椏也給人一種展臂歡迎的感受，彷彿在邀請人們進入森林，共度午後的溫暖時光。

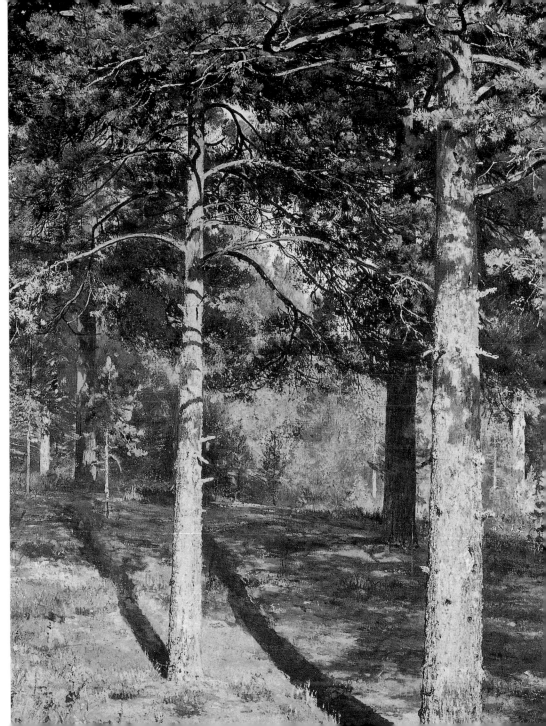

PLATE 50

高更

Paul Gauguin, 1848-1903

藍木

―――

1888 油彩畫布
93×73cm
哥本哈根奧德羅普格園林
博物館

　　這幅畫可能是高更拜訪於阿爾的梵谷時所作，那時他正亟欲擺脫印象派的窠臼，或許是因為這個緣故，此作的構圖與用色都不尋常，可以說是高更在 1891 年遠走大溪地，尋求與歐洲文明更徹底的決裂之前，在畫布上的一次臨別告白。

　　畫中最醒目的四棵只見樹身不見枝葉的藍色樹幹，為畫面帶來了柵欄般的效果，將橘色與藍色交織成的糊灰景觀切割成數個部分。細觀之下，其藍色除了呼應樹木的藍，橘色也有遠方天空的橘色雲朵應和；黃色的天空、綠色的草地、土色的道路，則為這片風景帶來鮮明而穩定的色彩。畫家除了用色殊異，半隱身在右方樹後的一對男女，則引人浮想，兩人祕密的談話姿態，讓切割的畫面、朦朧的大片景觀，產生了象徵性的涵義。

PLATE 51

列維坦（ИсаакИльичЛевита н, 1860-1900）

白樺樹　1889　油彩畫布　28.5×50cm　莫斯科國立特列恰科夫畫廊

身為風景畫家，列維坦絕少畫城市，畫中甚至少有人煙。對他來說，風景本身似乎就足以說明俄羅斯的一切：它的歡欣與生氣、哀傷與憂鬱，還有它平淡卻無懈可擊的美。

畫中這片向森林深處綿延無盡的樺樹林，便將俄羅斯的盛夏之美表露無遺。在青草如茵、葉濃遮天的橫張綠意中，樺樹的白色樹幹疏密有致地佇立其間，為畫面帶來了視線焦點與深度依據。列維坦在這片幾乎被綠色占據的畫中表現了絕佳的色彩掌控能力，層次不一的綠，不僅呈現了森林的勃然生機，替向遠處延伸的視線更增添了悠遠意境。

繁茂與靜謐的對比，為這片樹林帶來了毫不單調的視覺享受。

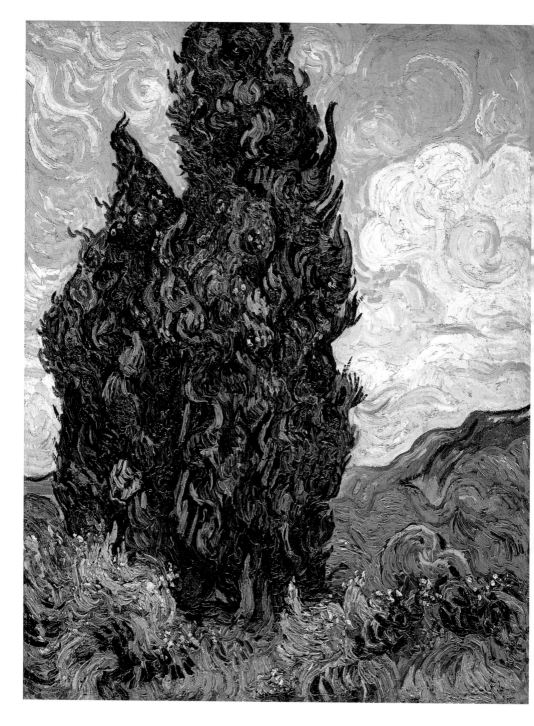

PLATE 52-1

梵谷

Vincent van Gogh,

1853-1890

絲柏樹

1889

油彩畫布

93.3×74cm

紐約大都會美術館（左頁圖）

PLATE 52-2

梵谷

絲柏樹

1889

石墨、墨、紙

61.9×47.3cm

紐約布魯克林美術館（右圖）

　　梵谷和弟弟西奧往來的書信，往往成為後人欲瞭解這位荷蘭畫家如何選擇主題的重要線索。絲柏樹做為梵谷最偏愛的主題之一，在他筆下是這麼描述的：「它的線條和比例美得像埃及的方尖石塔，它的綠鮮明無比，它是陽光下風景中的一抹黑，但是最有意思的黑色音符，也是我所能想像最難畫好的主題。」高聳如金字塔、搖曳如音符的絲柏樹，在梵谷強烈的色彩和筆觸下，特別具有一種雕塑般的美感。

　　這兩幅形同草稿與完成品的畫作，為梵谷於 1889 年 6 月住進聖雷米療養院不久後所繪。另外，紐約大都會美術館另藏有一件橫幅的〈絲柏樹與麥田〉，將絲柏樹襯以滾滾白雲與金黃麥田。這幾件畫作都以火焰般的線條呈現絲柏樹不容忽視的生命力，其搶眼與不群，使它成為梵谷創作中最著名的主角之一。

PLATE 53-I

莫內

Claude Monet,

1840-1926

四棵樹
———
1891
油彩畫布
81.9×81.6cm
紐約大都會美術館
（右頁圖）

PLATE 53-2

莫內
清晨的吉維尼白楊木
1888
油彩畫布
74×92.7cm
紐約現代美術館
（右圖）

身為印象派大將，莫內終身不懈地以油彩捕捉人類視覺色彩的微妙變化，並於 1880 年代開始發展以單一主題探索人類視像的系列畫作。1880 年代後期，他的目光移到了吉維尼住家附近的白楊木上，這群猶如欄杆般直豎於艾普特河畔的成排白楊木，就成了莫內接下來數年中密集觀察與描繪的對象。

為了追蹤單一主題在不同季節、氣候、時辰下的變化，莫內在這些系列中，發展出了在數張畫布上同時作畫的方法。因此，我們可以看見此種樹的各種姿態：沐浴於和煦陽光下的粉紅色白楊木、頂著夏陽與藍天白雲的白楊木，在蕭瑟秋風中樹葉轉黃的白楊木等。

這兩幅畫作分別呈現了清晨霧氣和薄暮微光中的白楊木。特別的是，在〈四棵樹〉中，我們還能經由畫面下方的暗色塊區分水面上下的白楊木；在〈清晨的吉維尼白楊木〉中，在滿滿描繪著樹群的畫布上，白楊木的輪廓交融散溢，成了莫內表現色彩、光線、形體交疊效果的舞台。

PLATE 54-1

塞尚（Paul Cézanne, 1839-1906）

大松樹　1892-96　油彩畫布　85×92cm　聖保羅美術館

「你還記得艾克河岸上的那棵松樹嗎？儘管腳下有深淵，它昂頭向天，樹頂繁茂，用綠蔭為我們遮去夏陽。啊！願上帝保佑它不受惡斧劈擊！」從 1858 年塞尚給童年好友左拉的信上字句，可約略看出松樹在塞尚心目中頂天立地的崇高形象。

這種形象在這兩幅畫中便表現得十分明顯。雖然畫面上的兩棵樹並非特別粗壯，但〈艾克斯附近的大松樹〉一作，橫張、放射狀的松樹枝幹，以及〈大松樹〉中挺立風中的松樹姿態，

PLATE　54-2

塞尚（Paul Cézanne, 1839-1906）

艾克斯附近的大松樹　1895-97　油彩畫布　72×91cm　聖彼得堡冬宮博物館

無疑都給予觀者一種堅實不屈的大樹印象。塞尚在〈大松樹〉中還特別為主角松樹營造了一種戲劇性的場景：傾斜的地面、擺動的樹葉、急促的筆觸顯示強風來襲，松樹兩旁的其他樹分別往左右傾斜，彷彿無從與其氣勢匹敵；在搖晃的樹影中，唯有松樹的樹幹描繪得格外清晰。〈艾克斯附近的大松樹〉中相對暗沉的色調，則讓松樹的枝幹顯得格外沉穩霸氣。

PLATE 55

席涅克〔Paul Signac, 1863-1935〕

聖特羅佩的利塞斯廣場 1893 油彩畫布 65×82cm 匹茲堡卡內基美術館

　　與秀拉並列為點描派代表畫家的席涅克，原本是印象派的追隨者，但一次聚會認識了秀拉後，他隨即改弦易轍，成了秀拉的戰友。席涅克不僅和秀拉一樣以色點鋪陳畫面，對法國海岸的熱愛，也成為他畫作的一大特色；家境優渥的席涅克，每年夏天都會離開巴黎到南法的近海城鎮避暑，1890 年代，他索性搬到東南方小鎮聖特羅佩，買下一艘小船，得閒便來一場地中海海岸之旅。

　　聖特羅佩的燦爛陽光，為席涅克的畫作注入了鮮豔明亮的色澤。此作前景樹蔭下的藍紫色光影和後景陽光中的嫩黃色田園，將畫面色彩分成了層次分明的兩個部分；相較於有印象派氛圍的黃色草地與屋宇，七棵藍色的樹底下是一片繽紛色點構成的地面，前景的人物與後景的絲柏樹，則為兩處提供了彼此呼應的支點。絢麗的色彩與無數的細點，在此產生了近乎魔幻的效果。

PLATE　56

威雅爾 (Édouard Vuillard, 1868-1940)

公園：樹下

1894
膠彩畫布
214.2×96.3cm
克里夫蘭美術館

　　此畫是由九幅畫面構成的「公園」組畫之一，是威雅爾受託為一間私人宅邸的客廳所繪。為了配合居家空間與氛圍，他以在保母隨侍下嬉戲的兒童為主題，襯以取自巴黎杜樂麗花園、布洛涅森林等的自然風景，並為各幅畫附上「樹下」、「女孩玩耍」、「保母」、「紅陽傘」等標題，形成了場景相近、構圖分散但各有焦點的公園嬉戲圖。1929年，此一系列的組畫四散，其中五幅後來為奧賽美術館收藏，其他四幅則分屬不同的美術館所有。

　　此畫展現了威雅爾所擅長並鍾愛的裝飾手法，樹木與枝葉的安排，有點類似壁紙圖案般的連續性構圖，在一片向後方蔓延的黃色地面上，穿插於樹林中的人物，也有若點綴般靜止不動。這種平面化的手法，加上組畫中其他幅所採用的分散構圖，隱約顯示了當時日本版畫與絹印對西方繪畫的某些影響。另外值得一提的是，威雅爾在此組畫中採用了劇場布景常用的膠彩顏料，為畫面帶來了一種霧面效果。

PLATE 57

塞尚（Paul Cézanne, 1839-1906）

森林內景　約 1894　油彩畫布　116.2×81.3cm　洛杉磯市立美術館

即便是幾棵樹木的取景，在畫家眼裡也充滿了意趣。

除了保留於畫面左下方的土坡之外，此畫中一左一右彎曲對應的兩棵樹，以及向四面八方伸展的枝枒、綠葉藍天的相互掩映，即構成了畫面的全部；在用色方面，土坡的褐色與夾雜於樹葉間的黃色，則帶給此作整體的協調感。

　　1890 年代是塞尚喜憂參半的階段。一方面，

他已成為年輕畫家眼中值得敬重的前輩；另一方面，他的健康卻逐漸走下坡，與妻子的關係也趨於惡化，1897 年更歷經喪母之痛。這段時間的他，經常往返於普羅旺斯的畫室與家人所居住的巴黎，這幅畫作就採自他所鍾愛的普羅旺斯。

PLATE 58

海達 (Karl Michael Haider, 1846-1912)

豪斯漢的春景 1896 油彩畫布 96×127cm 慕尼黑新繪畫館

要經營一片全為綠色的畫面並不容易，畫家必須巧妙運用色調與筆觸變化，刻畫事物之間的界線與特色，同時形塑焦點，可說是對畫技的一大考驗。

海達為德國萊布爾團體（Leibl Circle）的成員，以畫家萊布爾（Wilhelm Leibl）為中心形成的該團體，作畫著重於忠實地呈現眼前景象，海達即是其中一位、以對風景的精妙掌握而著稱的畫家。

這幅風景畫──以藍天青山為主題的壯麗遼闊景致，在棉絮般柔軟的白雲底下，兩條轍痕將觀者的視線導引至起伏的山巒、青蔥的綠地和散布的林間。無論是畫面左方的禿枝、右方前景的矮樹，還是後景既如屏障又像門扉的針葉林，海達都以細緻的筆觸與色調為充盈的綠意營造轉折與變化，顯現了已屆壯年的畫家已擁有成熟的構圖魅力。

PLATE 59

席涅克

Paul Signac, 1863-1935

帆船與松樹

1896　油彩畫布
81×52cm　私人收藏

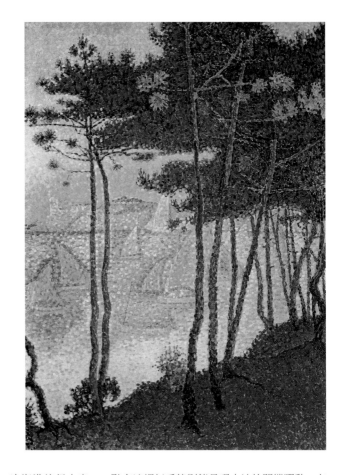

　　這幅畫約莫是席涅克在一次海港旅行中完成，自從 1890 年代搬到聖特羅佩之後，席涅克就經常駕著小船從法國、荷蘭沿著地中海岸遠遊，最遠甚至曾抵達康士坦丁堡；逍遙之餘，也畫了不少海港的素描，使得海港成為他生涯畫作的一大主題。

　　千變萬化的海面向來是印象派畫家的最愛，但同樣愛海的席涅克表現方式卻非常不同，色點在這裡似乎特別能呈現水波的閃爍躍動，在瀲灩的波光中，從點點帆影延伸到水面的大片亮黃，構成了一幅水氣迷濛的遠帆景象，和近景的「之」形岸邊──大半以紅、藍、綠點重色組成的高樹與斜坡，形成搶眼的輕重對比；細瘦的樹幹則為畫面提供了視覺焦點與結構平衡。

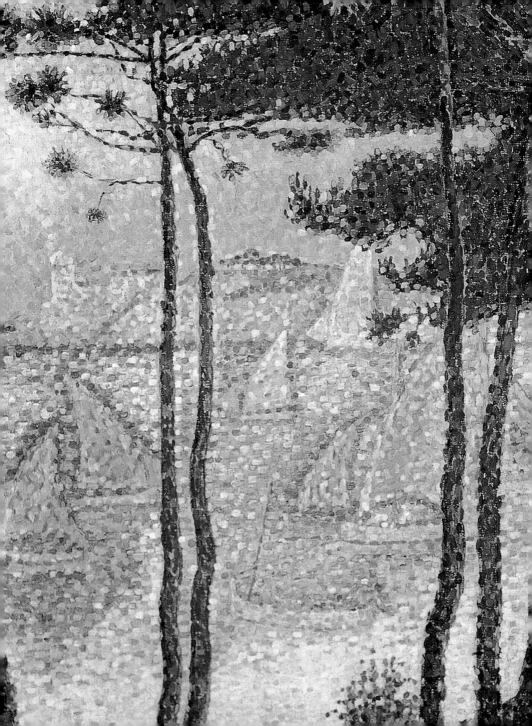

PLATE 60

克林姆 （Gustav Kilmt, 1862-1918）

欅木林之一　1902　油彩畫布　100×100cm　德勒斯登國立繪畫館

　　奧地利畫家克林姆以裝飾性濃厚的人物畫見長，圖案性的元素、平面化的構圖，有時還加上亮閃閃的金箔，讓他的畫作總是華麗耀眼。雖然自承最喜歡畫女人，但除了女人之外，1890年代以後克林姆也畫了不少風景畫，成為他在人物畫之外的另一項成就。

　　從這幅欅木林畫作中，可以看出克林姆在風景畫中的扁平化手法：不強調陰影與對樹身班點不分遠近的清楚描繪，消解了背景地面與欅木之間的距離感，彷彿兩者交雜於同一個平面上；這片地面與樹林形成的周密平面，只有到遠處的天空才獲得稍稍舒展。克林姆靠著纖巧的筆觸、優質的色感、規律的層次，為風景畫傳統帶來了顛覆性的美感。

PLATE 61

畢卡比亞 (Francis Picabia, 1879-1953)

清晨盧萬河上的平底船 1904 油彩畫布 60×73cm 私人收藏

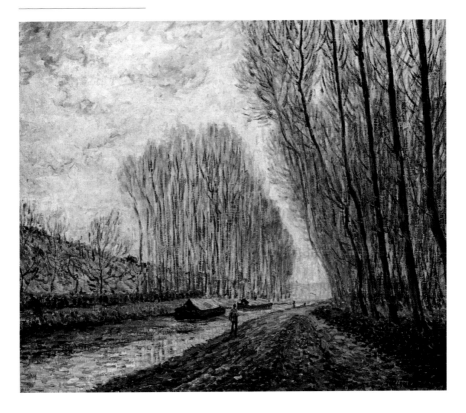

　　法國畫家畢卡比亞的生涯是達達、立體派和
超現實主義的匯集。儘管他的名字總是和當時
最前衛的藝術家如杜象、曼‧雷、布列東、葛
楚‧斯泰因連在一起，這位對機械零件十分著
迷的藝術家也有青澀的時候。

　　這幅畫就是他初出茅廬時，仍以印象派為效
法對象的畫作之一，畫中羅曼蒂克的情調與他
1910 年代開始接觸立體派後的作品可謂南轅

北轍。以不同色點密密鋪就的地面與水面，明
顯借鑑了點描派的筆觸，紫色細線所構成的河
畔排樹，亦深得印象派畫家如席斯里的筆韻。
畢卡比亞持續數年的印象派時期，當時曾招致
缺乏自我風格、甚至有意模仿的批評，但他並
未後悔；如成名後的畢卡比亞所自承，這段時
期是他以畫家身分立足藝壇的第一步。

PLATE 62

盧梭（Henri Rousseau, 1844-1910）

在異國風的森林中散步的女子　　1905　油彩畫布　100×80.6cm　巴恩斯收藏館

　　19世紀末的歐洲畫壇不是只有印象派和後印象派，至少素人出身的法國畫家盧梭，就不信只有實驗才有出路這一套。他茂盛得快滿出畫面的森林、夢裡才可能出現的叢林裸女、不該在香蕉樹下發生的虎牛搏鬥，情理亂套、技法傳統，但卻讓畢卡索、德洛涅等藝術家為之傾倒。

　　盧梭的畫作魅力，來自他滿溢著「異國」情調的想像力，多少切中了當時歐洲人對遠方異地的野性與蠻荒的印象，這幅畫中樹高果豐、花比人大的叢林，不合常理卻十分符合當時洋人想像地巨碩，使得中央的女子小得如拇指姑娘。不過，拇指姑娘的聯想也顯示了，盧梭的天真爛漫每每將帝國想像化成了一則則童話，這是今日的我們仍能夠在他童稚的筆觸、鮮豔的色彩中找到視覺趣味的主因。

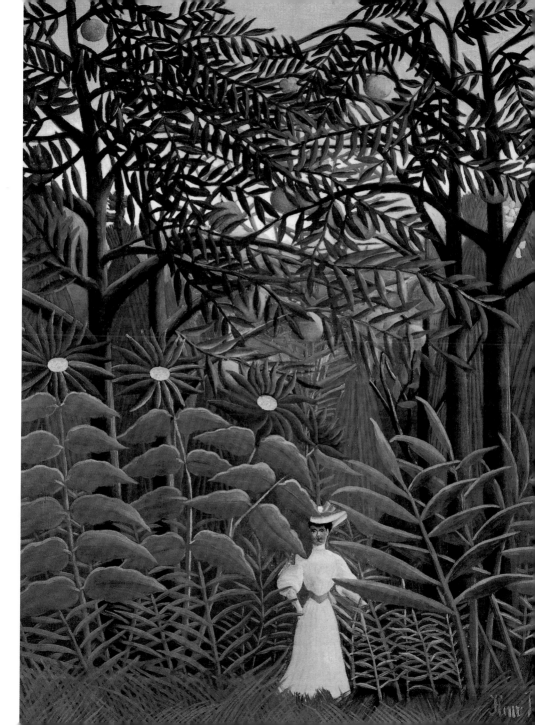

PLATE 63

弗拉曼克（Maurice de Vlaminck, 1876-1958）

卡里耶爾的塞納河河岸　1906　油彩畫布　54×65cm　私人收藏

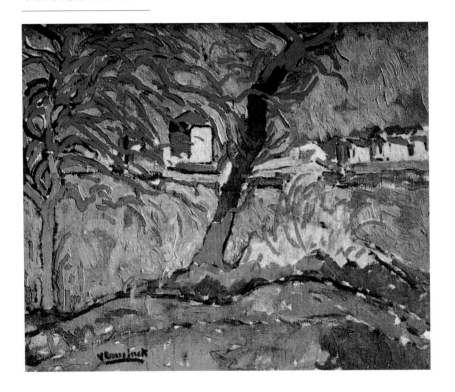

　　用火樹銀花來形容此畫中的紅樹再適合不過了，如仙女棒般閃放紅光的枝葉、色彩同樣奪目的地面和粗略勾勒的河岸房屋，顯示弗拉曼克對物理細節不及對色彩表現來得關心。「野獸派不是種發明，也不是種姿態，它是一種存在的方式，一種行動、思考與呼吸的方式。」從他自己對野獸派的解釋來看，這幅畫中熱烈的色彩、狂放的線條，或可看成是其生活方式與性格的刻畫？

　　也許畫真如其人，弗拉曼克的確是個體驗生活不遺餘力的行動派，在作畫之外，他開過小提琴課，寫過詩，出版過小說，在遇見德朗之前更是名單車手，因此包括這幅畫在內，他的早期畫作經常有種騎著單車在路邊停下，隨手素描眼前景致的印象。這片色彩豐富的塞納河畔，也許當時正向他展示著世界紛繁多彩的活力。

PLATE 64

弗拉曼克（Maurice de Vlaminck, 1876-1958）

有紅樹的風景　1906　油彩畫布　65×81cm　巴黎龐畢度藝術中心

　　毫不妥協的搶眼色彩、不加修飾的強烈對比、大膽無畏的厚塗筆觸——這些是法國野獸派畫家弗拉曼克的畫作特徵。弗拉曼克自少時期開始習畫，二十三歲遇見野獸派大將德朗，自此展開兩人一生的友誼與野獸派生涯。

　　對弗拉曼克來說，風景畫也好、人物畫也好，似乎都是一種對色彩和情感的抒發。他從顏料管擠出顏料，不經調色，就直接揮就紅色的樹、黃褐色的樹葉、藍紫色的天空，配上黑色的描邊。如野獸派宗師馬諦斯所言，「在藝術中，當人不再明白自己在做什麼或知道什麼，當活力在驅策、控制與壓迫下更顯得充沛時，真相與現實就此萌芽。」弗拉曼克看似隨意的構圖、不合邏輯的色彩，或許正是野獸派對真相與現實的一次強力表達。

PLATE 65

盧梭〔Henri Rousseau, 1844-1910〕

奧瓦斯河岸邊　約 1907　油彩畫布　33×46cm　哈佛大學福格美術館

盧梭對畫樹頗有偏好，他的樹木也經常有一種在別人畫裡看不到的趣味。在〈在異國風的森林中散步的女子〉（圖 63）中，這種趣味是草莽野性得有些超現實的；在這幅畫裡，趣味則來自不同樹種之間的筆觸對比。左方玉立風中的直樹，中間略微染紅的秋樹，右方胖實多葉的圓樹，構成了如三個不同體型或性格的朋友在此聚首的有趣畫面。

雖然盧梭筆下的樹木種類之繁多，予人一種他見多識廣的印象，但細看之下，這些樹多半看不出名目，因為它們是盧梭從植物圖鑑與植物園中觀察、混入想像增減而成。不過，這一點也無損其畫作的魅力，天真的想像力與童心，讓盧梭在實驗手法彼此競逐的 19 與 20 世紀之交，成了一個可愛的異類。

PLATE 66-I

蒙德利安（Piet Mondrian, 1872-1944）

蓋恩河畔的樹：月昇　1907　油彩畫布　105.3×119cm　海牙市立美術館

　　這兩幅畫作雖然構圖相近，但油畫的簡略與素描的精細恰成為對比。荷蘭畫家蒙德利安此時正面臨從後印象派、野獸派等潮流中摸索自我風格的過渡期，他在 1905 年至 1908 年間作了不少以蓋恩河畔為主題的畫作，對同樣主題的不同筆觸處理，多少透露了他此時蒙昧未明的創作情況。

　　油畫〈蓋恩河畔的樹：月昇〉顯示了蒙德利

PLATE 66-2

蒙德利安（Piet Mondrian, 1872-1944）

蓋恩河畔的樹：月昇 1907 木炭畫紙 90×105cm 海牙市立美術館

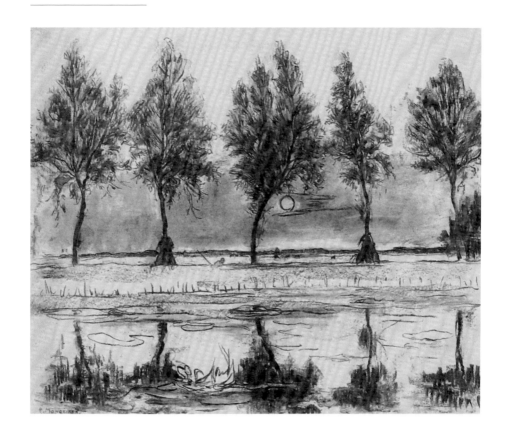

安拋棄寫實、向抽象靠攏的第一步，素描中用寫實手法細密描繪的樹木，到了油畫中成了塗鴉般粗具外形的樹木，流水與月光加深了幽眛與流動感，中央的月亮則是這排齊列樹木中主要的視覺錨點。這兩幅畫中成排站立的樹木，略有蒙德利安後期著名的線性構圖氛圍，但一直到十年以後，他才算真正放棄了對自然界的寫實再現。

PLATE 67-I

蒙德利安

Piet Mondrian, 1872-1944

灰樹

———

1911　油彩畫布　116.3×145.5cm

海牙市立美術館

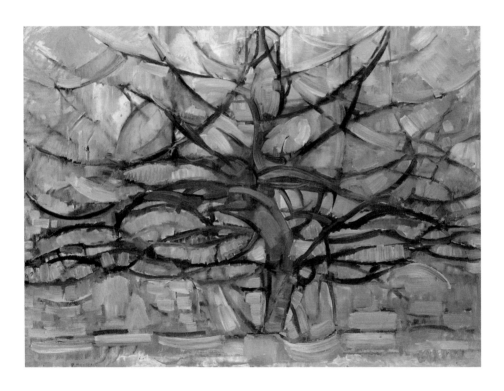

　　1911 年是蒙德利安生涯的轉捩點，那他離開祖國荷蘭前往巴黎，並將自己的名字正式由 Mondriaan 改為 Mondrian，在巴黎當時方興未艾的立體派潮流中，他找到了自己尋覓多時的繪畫出路。

　　不過，這並不意味著蒙德利安成了立體派的信徒，他對呈現精神意義的執著，讓他最終選擇了與立體派不同的道路，只是此時立體派的

PLATE 67-2

蒙德利安
開花的蘋果樹

1912　油彩畫布　115.5×144.3cm
海牙市立美術館

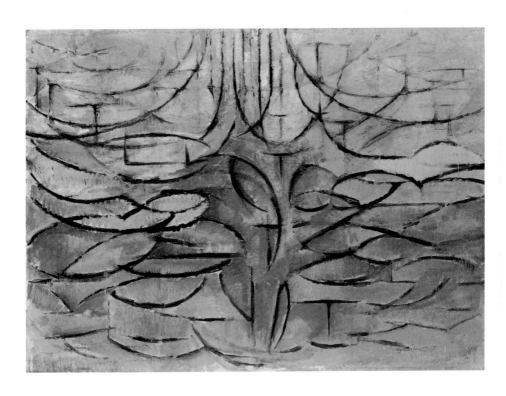

幾何造形與多向視角為他提供了揮別寫實的利器。從這兩幅作於其立體派時期的畫中可以看出他的轉變，1911 年的〈灰樹〉中仍可辨識的灰樹樹身與枝幹，到了隔構圖相近的〈開花的蘋果樹〉已簡化為一條條曲線，若非標題指出，其實很難看出這是株樹木。兩幅畫中寫實性的消失，預示了五年後風格派（De Stijl）的誕生。

PLATE 68

席勒（Egon Schiele, 1890-1918）

秋天的樹　1911　油彩畫布　79.5×80cm　私人收藏

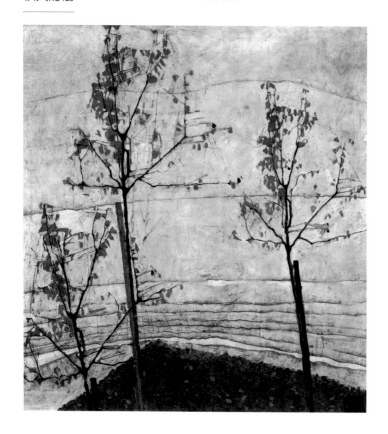

　　奧地利畫家席勒筆下的樹，似乎就和他的人物一樣有著曲折的身世，在陰沉多雲的山巔搖搖欲墜、葉黃將萎的三兩株細樹，就如同他畫中形容枯槁的人物，即使架起支撐，仍有一種不堪一擊的印象。

　　這些樹木之所會有如人一般的落魄姿態，或許和席勒在大自然和人之間所看見的共通性有關。「我首先觀察的是山、水、樹和花的肢體動作，它們處處讓人想起人體的動作、植物的悲喜表達。」在 1911 年至 1912 年創作樹木畫的高峰，他畫了一株又一株「在夏天尤其能體驗到的秋天的樹」，對席勒來說，豔夏與秋樹的對比，最能道出生的殘酷與死的脆弱。

PLATE 69

席勒 (Egon Schiele, 1890-1918)

風中的秋樹（冬樹） 1912 鉛筆、油彩、畫布 80.5×80cm 維也納李奧波特博物館

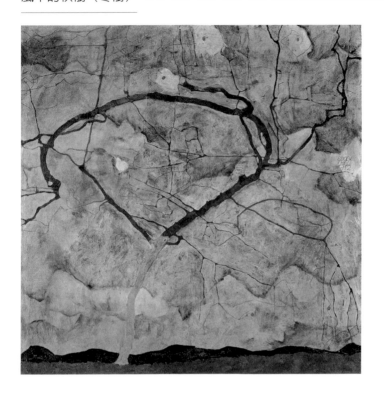

　　顯然詩人泰戈爾的名句「生如夏花之絢麗，死如秋葉之靜美」並非同時代畫家席勒的生命觀，一生多彩多姿的他或許會同意前半句，但不到三十歲就驟逝的生命，卻讓他無從修得對死亡的豁達。

　　然而，這並不是說席勒從未思考死亡，相反地，他在旁人眼中的離經叛道——對性直剖不諱的描繪、放蕩不羈的生活方式、對未成少男少女的興趣——讓他從小就必須面對保守的學校、封閉的世風、嚴峻的法律；作此畫的當年，他也正因誘拐未成少女而受審。在戰爭與災難來臨的前夕，生的嚴酷在他的畫裡總是招來死亡的如影隨形。

　　在這幅秋樹或冬樹的描繪中，彎出巨大弧形的樹幹，極富表情地顯現了環境的殘酷與生命的孤獨，看似樹枝又似牆壁裂痕的線條，彷彿是環境與個人際遇的映射，交錯成了一幀滄桑曲折的人生圖像。

PLATE 70

德朗

André Derain,

1880-1954

樹林

1912
油彩畫布
116.5×81.3cm
聖彼得堡冬宮博物館

法國畫家德朗是馬諦斯發展野獸派時的夥伴，1905 年兩人在秋季沙龍上展出畫作的強烈色彩與筆觸，震驚了巴黎藝壇，一位藝評家以「野獸」一詞出言抨擊，豈料竟陰錯陽差地揭開了野獸派的序幕。不過德朗並非僅以一種風格走江湖，在野獸派掀起波濤也帶來名利之後，他旋即離開巴黎前往蒙馬特，一會與立體派過從甚密、一會與古典大師相濡以沫，一會又參加表現主義畫家聯展，這些都為他 1910 年代以後的畫作帶來了彩度降低、筆法穩妥的效果。

這幅畫就是德朗已然告別野獸派的一個證明，沒有偏離現實的張揚色彩，沒有點描手法被誇張後的粗短筆觸，畫中呈現的是一片用細緻筆觸、寫實色彩描繪的樹林，加強了陰影的樹身之間，略有立體派的幾何意味，黑色的強調亦似有塞尚的筆意；較野獸派時期沉靜許多的畫面，讓史家們有時也稱 1910 年代前期為德朗的「哥德期」。

PLATE 71

凱爾希納

Ernst Ludwig Kirchner,

1880-1938

費馬恩島五浴女

1913
油彩畫布
121.6×90cm
哥倫布美術館

成立於 1905 年的橋派，是一支壽命不過十年但影響頗巨的德國表現主義團體，身為該派的創始人，凱爾希納為文、辦學，以自己的畫室為橋派的基地，身體力行地從生活與創作擺脫傳統的桎梏，直到一次大戰才扭轉了他的人生。

這幅畫作完成於凱爾希納自願從軍前夕，逍遙自在可以說是他這時的生活寫照。他與友人經常至莫里茨堡與費馬恩島寫生兼旅遊，陽光、樹林、海浪與裸女，就是這些大自然假期的全部主題。畫中一絲不掛在樹林間奔跑的五位女子，身形細長而線條簡略，幾乎就快隱沒在一樣細長而彎曲的樹木間，濃厚的綠色調與寫實成分的稀釋，使得五位女子彷彿是林間精靈，正引領著觀者往樹林深處走去。這類伊甸園式的風景描繪，在隔年凱爾希納踏上戰場、導致精神崩潰後，就再也不復見。

PLATE 72

黑克爾

Erich Heckel,

1883-1970

梅林勃格的
阿斯特水門

1913
油彩畫布
95×80cm
柏林橋派美術館

　　黑克爾是德國橋派的四位創始成員之一，其筆觸有種蠟筆般的粗獷趣味，而其源頭可能是橋派引為靈感的德國木刻版畫傳統。對橋派來說，木刻版畫的常民生活主題，是擺脫學院品味的出口。在情感上，版畫線條的粗莽也與這群「德國野獸派」畫家的血氣方剛頗為投合；黑克爾更是其中勤奮而多產的實作者，一生共創作了四百多幅木刻版畫、數百幅銅版畫與石刻版畫。影響所及，他的油畫也帶有刀鑿線條的豪邁氣息。

　　此畫的線條就透露了這層影響，樹木與水中倒影都沒有清楚的輪廓，僅是黑色與綠色線條組成的塊面，天空的筆觸也是片片色面的藍色線條。對黑克爾與其他橋派畫家來說，寫實從來就不是重點，在意的是感情的強度。

PLATE 73

德朗

André Derain,

1880-1954

馬爾蒂蓋
（普羅旺斯港口）

1913
油彩畫布
141×90cm
聖彼得堡冬宮博物館

　　幾近全黑的前景大樹、深褐色的土地與加強的輪廓陰影，顯示這是德朗在「哥德期」的畫作，不過在色調暗深的前景之外，開闊的港灣風景則表現了另一種韻致：相對柔亮的色彩鋪陳出一片白屋紅瓦、藍天碧海、群山環抱的優美風景，蜿蜒的河流與河口的幾隻白帆增加了動感，向右方漸次而上、有著如綿羊捲毛般綠地的青山後方，則是一片不知是被白雪覆蓋或寸草不生的山崖。湊眼一瞧，白色的山壁上散布著如棒棒糖般的一群小樹，和前景的大樹形成有趣的呼應，上方還飄浮著兩朵富童話氣息的白雲。雖然名為哥德期，但「哥德」一詞指的主要是德朗的用色表現，在主題上德朗並不特別屬於憂鬱一派。

PLATE 74

勒澤
Fernand Léger,
1881-1955

風景

1914
油彩畫布
102×83cm
巴黎龐畢度藝術中心

　　這是一幅由一組組房屋與路樹平面化呈現的作品，顯出了線條、色彩與物體造形的對比：房屋的直線與樹木的圓弧線交錯羅列，低彩度的綠、藍、紅、黃、橘等色彩中間隔著白色，中間房屋與其左右幾棵樹木的大塊面，夾雜著其他房屋與樹木的小塊面，使整個畫面密集卻不擁擠。

　　這是法國畫家勒澤的立體派發展到 1912 年以後，在受召參加一次大戰前的抽象過渡時期畫作，它脫胎自勒澤式立體派的管狀與圓錐狀造形，而愈趨簡潔與抽象。不過，這也許不僅是一個關於造形的實驗，勒澤曾說，透過這些對比所形成的視覺強度，他想表達的是既衝突又協調的生命力。

PLATE 75

馬諦斯

Henri Matisse,

1869-1954

圖瓦在池

1916-17
油彩畫布
92.7×74.3cm
倫敦泰德美術館

　　歷經 1910 年代野獸派的竄起與沉寂之後，1920 年代的馬諦斯聲譽日隆，年輕畫家們紛紛上門請益，但在創作上，他的手法卻日趨傳統，不復野獸派時期那般大膽無畏，這樣的轉變從這幅畫中的色彩與線條可見端倪。

　　畫家以藍綠色調為主的色彩絲毫不見昔日野獸派的張狂，樹身與枝幹的線條儘管直截，也不若往日那般粗獷；整體說來，馬諦斯此時的畫作表現較為簡約，幾筆未經雕琢的黑色線條就是樹幹，幾塊似隨意塗抹的綠色就是樹葉，藍色的背景代表森林，左下方略以暗色線條區隔、內有幾株植物的綠色塊就是圖瓦在池。他的簡化手法，為這座位於巴黎近郊一處公園內的水池，賦予了較為平面化的詮釋。

PLATE 76

席勒（Egon Schiele, 1890-1918）

四棵樹　1917　油彩畫布　110×140cm　維也納美景宮美術館

　　這四棵面對著遠處的紅太陽排排站的紅樹，如果採用象徵性的解釋，可說代表了四種面對生命的姿態：有從容不迫者，有斜立睥視者，有在扶持下安然屹立者，也有即使獲得依傍仍持續凋零者。席勒曾解釋，對於做為畫作主題的樹木，他想要描繪的是一種面臨生存困境的憂鬱；但若我們看得積極一些，在沉甸甸的雲層下挺立的這四棵樹，也體現出了一種不屈的生命尊嚴，只是平行而保持距離的樹木同時也象徵著個體面對生命的孤獨。雖然席勒以人物畫較為人熟知，但從其風景畫中豐富的樹木表情，也可看出這位貌似頹廢的畫家親近大自然的一面，以及他面對大自然時的表現主義手法。

PLATE 77

克利（Paul Klee, 1879-1940）

鷙 1918 水彩厚紙 17.3×25.6cm 伯恩克利基金會
—

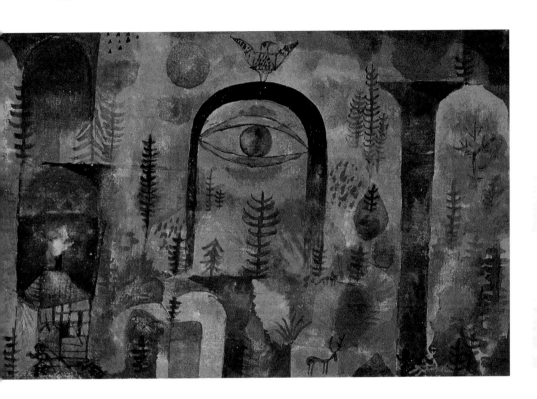

　　這幅畫是德籍瑞士裔畫家克利受召參加一次大戰期間所繪，雖然童稚的筆觸沖淡了戰爭的蕭殺氣氛，但黑色拱門旁的點點星紅，為滿布畫面的紅橘色彩帶來了火的聯想；隱現於其中的動物和廊柱，鋪展並突顯出其燎原火勢的樹林，展翅的鷙與不遠處如戰鬥機般的黑色三角之間的呼應，左下方從冒著煙囪的房屋走出、眼冒火星的黑色人形，右下方被打了黑色大叉的女人形體和一旁高舉雙手的小孩⋯⋯卻無一不帶有戰火燒掠的暗示。中央的大眼於是既可看作是隱身幕後而漠然看著一切的力量，也可看作是揭開潛意識幕帷的畫家之眼，為戰爭的殘酷所留下的夢境般的一瞥。

PLATE 78

波納爾

Pierre Bonnard, 1867-1947

瑪特和她的小狗

1918　油彩畫布
117.5×70cm　私人收藏

此畫表現出了法國先知派畫家波納爾所偏愛的戶外景象：陽光下三個白衣女孩活潑嬉戲的遠景與陰影中小狗與女子的寧靜近景，形成了截然不同的兩個世界，在大樹所形成的分界兩邊，光與暗、動與靜、遠與近的對比形成了畫家絕佳的練習場地，也為畫面提供了表現張力。

顧名思義，先知派的目的在於打破傳統藩籬，成為現代藝術的先知，這個由巴黎朱利安藝術學院的學生組成的團體採用日常生活題材，並摻入平面設計與日本版畫元素，使其成為現代藝術中脫離寫實再現的先聲之一。不過，從這幅畫中遠處的房屋、山岩與近處的樹木、草地，都不脫印象派輕掠筆觸的影響來看，先知派仍有其傳統的一面。

畫面上和小狗說話的女子是波納爾的妻子瑪特，她是波納爾畫作中永恆的物件——雖然不一定是主角，但無論是畫室內或室外，波納爾的畫中總少不了瑪特走動、吃飯、穿衣的身影。

PLATE 79

克利〈Paul Klee, 1879-1940〉

秋的預兆 1922 石墨、水彩、紙 24.3×31.4cm 耶魯大學畫廊 克利 47 反射稿待找

還有什麼比綠葉轉黃的樹木更能說明秋天？把一株有插畫趣味的橘樹放在紫羅蘭色的色塊漸層中，秋天的蕭瑟與寂美就在那裡。這幅又名〈綠／紫羅蘭的漸層與橘色調〉的畫作，簡潔有力地表現出了克利的繪畫詩意，漸次加深的綠色與紫羅蘭色指涉著秋意漸濃的腳步，在遞延的冷色調中，樹型圓潤而色彩鮮亮的橘樹構成了令人驚豔的反差，有效淬現了秋天的色彩之美。

在美術史上，克利從來就不是登高疾呼的革命家，但這也絕非表示他是某個流派的追隨者；事實上，七歲開始拉小提琴、青少時轉向視覺藝術的克利，既是媒材的實驗家，也是詩和哲學的愛好者，這些都讓他在同時代的藝術家中與眾不同。這幅完成於他在包浩斯任教期間的畫作，就是克利在 1910 年代的實驗期之後，對意象的運用已臻成熟的表現。

PLATE　80

速水御舟（1894-1935）

名樹散椿　1929　金地紙本　169.6×167.9×2　山種美術館

　　速水御舟出生於東京淺草，十二歲拜入日本畫家松本楓湖門下，十六歲開始展出作品，二十歲時成為復院後的日本美術院成員，此後固定參展，極早就在日本畫壇上占有一席之地。

　　此件屏風作品所描繪的是京都北部昆陽山地藏院的一株古老茶樹。雖說速水御舟作畫當年，此樹已有四百歲樹齡，但畫中紅、白、桃與紅白相間的各色茶花齊放，展現了與東方畫中常見的蒼勁古木截然不同的多彩腴麗；在巨大的屏風上，一樹群芳與金色背景形成優美的弧線，鋪灑的金粉不僅增添花樹的高貴，霧面效果也緩和了金色的浮豔與銳氣，姿態多變的樹身，則柔軟卻毫不費力地支撐住扇狀大片樹冠。此作於 1977 年被指定為日本重要文化財，為昭和時期第一件獲此殊榮的作品。

PLATE　81

伍德〈Grant Wood, 1891-1942〉

秋天的橡樹　1932　油彩美耐板　80×95cm　希德雷皮斯美術館

　　正當 20 世紀初的歐洲藝壇以立體派、表現主義、超現實主義等潮流回應戰爭與現代生活的衝擊時，大西洋彼岸的美國藝壇則轉向本國歷史與風土，以地域色彩進行文化身分的探索與體認。出身於愛荷華州的伍德便是其代表畫家之一，其〈美國哥德〉描繪一對父女站在一棟哥德式房屋前，成為 20 世紀前半葉家喻戶曉的美國小鎮圖像。

　　伍德的畫反映了他成長、工作、教學都在其中的愛荷華田園風光，這幅畫裡的幾株秋樹近景也不例外。迎面而來的棕紅色橡樹渲染著濃郁秋意，地面上的樹影伸向一段距離之外的紅色樹林，將這片秋紅帶向遠處；橡樹左右一圓一尖的不同樹種和微綠的天空，則為畫面帶來變化。生涯起步甚早的伍德，在此畫中掌握了他對季節之美的慧點。

PLATE 82

齊白石

1864-1957

木葉泉聲

1932
彩墨紙本
128×62cm
重慶市博物館

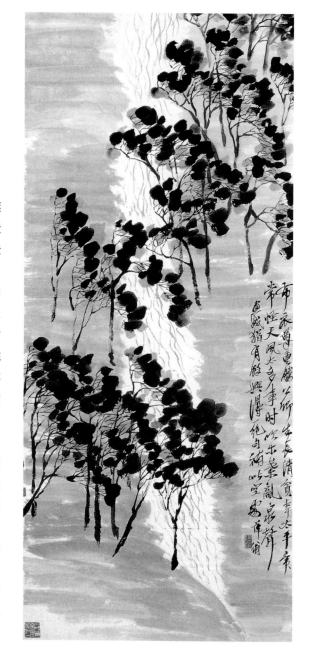

「常怪天風太多事，時吹木葉亂泉聲。」齊白石作此畫時年近七十，超過半輩子的書畫生涯造就了他信手拈來皆成畫的功力，畫中從左下到右上、朝同一方向傾斜的墨點，即呈現風動樹搖之景，再以墨線鋪展為枝，底下布以淺褐色地面，中間再簡造淙淙流水，不需工筆細描，似乎也不費吹灰之力，一幅草偃水流的寫意景象就生動地出現在眼前了。

齊白石是近代中國書畫名家，出生於湖南省湘潭縣，原為雕花木匠，二十多歲拜師學習詩書畫與篆刻，並開始以賣畫為生，四十歲以後漸由工筆轉為寫意風格，畫壇聲名也日隆，與張大千合稱「南張北齊」。齊白石畫花蟲鳥獸、山水人物無不精擅，對蝦的各種姿態的生動掌握，尤其展現了他寫實亦寫意的多變妙筆。

PLATE 83

伍德〔Grant Wood, 1891-1942〕

已近日落　1933　油彩纖維板　38.1×67.3cm　堪薩斯大學史賓塞美術館

　　大地如女體般隆起，渾圓的樹頭圍列成圈，環接至稻田彼端的視線盡頭處，微小如星點的人與動物則順著地面弧線邁向家園。伍德的畫中風景在童話氛圍中別具一種豐潤飽滿之感，彷彿棕色的大地是母親的懷抱，萬物皆順服於她的力量，並從中獲得撫慰與報償。

　　伍德不帶一絲機械味的田園風景，對陷入1930年代經濟大蕭條的美國來說既是一種諷刺，也格外具有療癒效果。這裡沒有高樓大廈、車水馬龍、時尚男女，只有半擬人化了的母性大地，和在地面上小而遠、僅似點綴性質的人類活動。人和大自然在這裡是和諧共處的，但這幅景象與20世紀工業化社會的差距，讓人不禁覺得它是一種對19世紀美好往日的懷舊召喚。儘管如此，也正是這類懷舊，讓當時的美國藝術在歐洲潮流衝擊下找到了自己的聲音。

PLATE 84

郁特里羅〔Maurice Utrillo, 1883-1955〕

蒙馬特聖心大教堂　1934　油彩畫布　81×60cm　聖保羅美術館

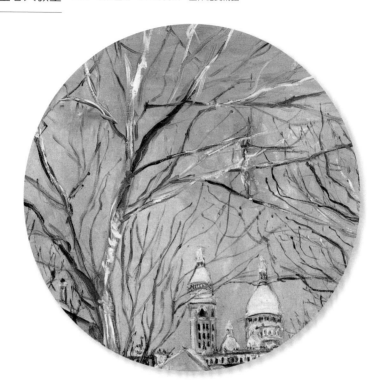

　　郁特里羅是 19 世紀雲集於巴黎蒙馬特的前衛藝術家中，少數真正出生於蒙馬特的畫家，也許身為在地人給予了他特別的視角，在他一生數千幅的畫作中，也以對蒙馬特的描繪最著名。

　　事實上，郁特里羅自畫家生涯伊始就以蒙馬特做為主題，當時二十來歲的他，正為酗酒與精神問題所苦，畫家母親蘇珊‧瓦拉東（Suzanne Valadon）為了幫助他而教他畫畫，

自此也把巴黎車水馬龍的知名景點、人煙罕至的小巷老屋，都引入了郁特里羅的創作之中。

　　這幅畫中的聖心大教堂遠遠聳立於一塊綠地和人來人往的長巷盡頭，做為主題的教堂於是有了豐富的前景：略顯陰沉的天空、沾有足跡的雪地說明了季節與天氣，細瘦彎曲、布滿整片天空的禿枝，則巧妙引導視線經由長巷通往遠方教堂。前景的綠地看似不起眼，但卻是郁特里羅構築這片教堂美景的絕佳地點。

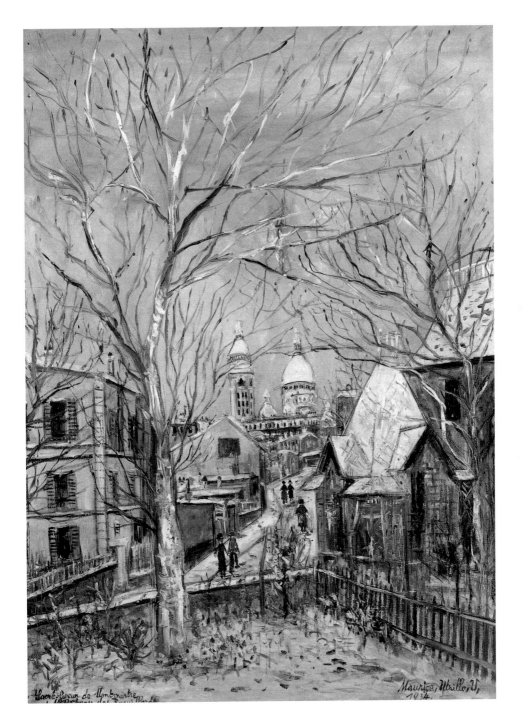

Sacré-Cœur de Montmartre
1934

Maurice Utrillo, V.
1934

PLATE 85

郁特里羅

Maurice Utrillo,

1883-1955

郁特里羅的庭園

1936
油彩畫布
54×73cm

　　1935年郁特里羅結婚後，便和妻子搬到巴黎近郊的勒韋西內，畫中的庭園可能就在他的新居內。這幅色彩較〈蒙馬特聖心大教堂〉（圖84）清亮許多的畫作，以近似印象派的輕點筆觸經營樹木的枝葉，滿布畫面三分之二的樹木於是構成了一片朦朧綠意，欲遮又現地透出後方的紅瓦白屋和圍牆，左方小道盡頭的綠門也予人諸多想像。

　　三十歲左右成名的郁特里羅，此時已是地位穩固的畫家，但長年酗酒重創了他的健康，因此這件筆觸輕快的畫作看似為居家遣興，卻也可能側寫著畫家有限的心力。

PLATE 86

克利

Paul Klee,

1879-1940

盧塞恩近郊的公園

1938
油彩、報紙、麻布
100×70cm
伯恩克利基金會

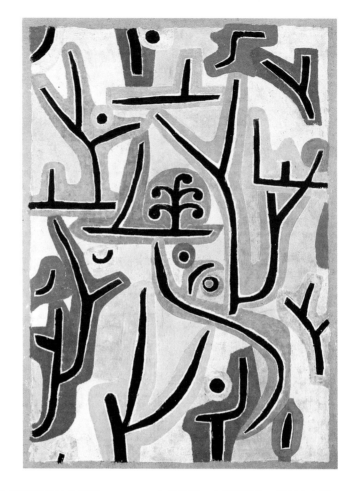

　　這幅畫主要由線條和包圍著線條的色彩組成，黑色線條是樹木、植物和步道，四周則圍以黃、粉紅、橘與褐色等暖色色帶，與背景的淺綠、紫羅蘭色形成和諧而富於變化的對比；在視線的導引下，色帶與色帶之間、線條與線條之間彼此接引、延伸、阻斷又襯托，這片符號似的線條構圖最後在中央的圓型鮮橘色小樹上找到視覺的錨點。

　　1930年代後期，克利逐漸為一種硬皮症所苦，畫面元素因而益趨抽象，尺寸也較以往大上許多；不過這也是克利生涯中的多產期，在完成此畫的1938年，他還同時完成了近五百幅畫作，成為他晚年心情的寫照。標題中的盧塞恩是瑞士的一座城市，當時克利的妻子正在城裡的一座療養院靜養，克利因而就近在當地的公園取景。

PLATE 87

魏斯

Andrew Wyeth, 1917-2009

獵人

———

1943
蛋彩纖維板
83.8×86cm
托樂多美術館

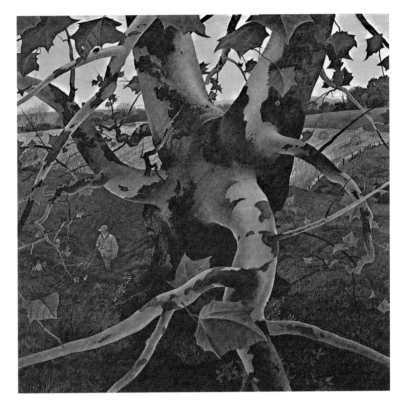

　　美國畫家魏斯在這幅畫中採用了一種不尋常的視角，彷彿有人躲在樹上往下望，等著樹下獵人離開。或許正因為這個場面極有戲，1943 年的《週六晚報》不僅選用了這幅畫做為封面，還邀請魏斯加入其專職插畫者行列，但被一心向著美術的魏斯拒絕；不久之後，因為此畫打開名聲的魏斯，就獲得了在紐約現代美術館展出的機會。

　　這幅畫名符其實地採用了「鳥瞰」角度，將觀者放在鳥的位置上，觀察紅帽獵人的一舉一動，而我們也拜此種角度之賜，得以從樹身頂端觀看這株楓樹白褐相間的樹皮、向四處伸展的樹幹、疏疏落落的楓葉，順便也把不遠處的黃色稻田收進眼裡。藉著做為此畫主題的獵人之便，魏斯給予了我們一幅很不一樣的秋景。

PLATE 88

勒澤

Fernand Léger,

1881-1955

梯子中的樹

1943-44

油彩畫布

182×125cm

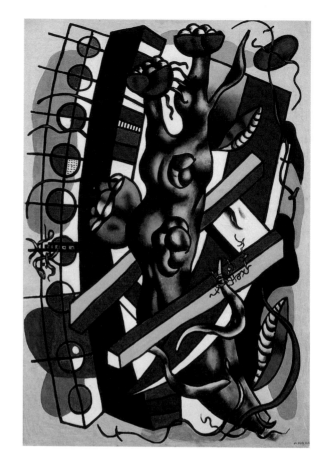

　　「現代生活是由各種日常對比組成，這些都必須成為我們視野的一部分。」生涯歷經兩次世界大戰與高度工業發展的勒澤，對現代生活中人造建築與大自然的對比極為敏感，有段時間也常以梯子的意象來鋪陳這個主題。梯子是手作時代的工作物件，也是現代建築的興建工具，做為一種時代象徵，它符應著高樓大廈的攀升與人類文明的進展。

　　在這幅畫中，如童話中的魔豆般穿過梯子的結實巨樹，和後方如建築物的結構一起竄入天際，樹身頂端果實纍纍的紅莢與建築物旁的紅色圓形相互映襯，仿似鋼絲與釘子的交纏物也與植物根鬚一起飄散於四周。勒澤曾指出，此畫描繪的是他於戰時遷居美國期間所見到的景象，但他對此沒有批判，透過人造物與大自然具有張力的對比，他呈現出了人類不斷演變的活潑生命力。

PLATE 89

傅抱石（1904-1965）
大滌草堂圖

1945
彩墨紙本
137.2×42.6cm
南京博物院

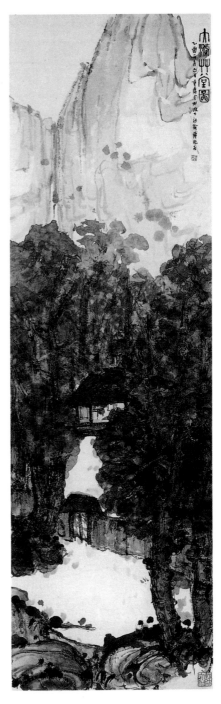

　　傅抱石為近代國畫大師與美術研究者，極早就展露書畫與篆刻上的天分，自江西省第一師範藝術科畢業後，原擔任教職，後在徐悲鴻幫助下赴日就讀帝國美術學校，畢業返國後舉行第一次個展，並入中央大學任教，自此展開其橫跨創作、教學與著述的生涯。

　　此畫作於傅抱石簡居於重慶歌樂山金剛坡協助抗日宣傳時期，此處的奇山重霧，啓發了他以散鋒營造凌厲氣勢的「抱石皴」技法，日後成為其最著名的創作特點。從畫中濃如塊壘的樹木，我們已可識出傅抱石秀中帶烈的書畫性格；在高山為靠、群樹圍繞下獨坐草堂的文人，則一承文人托志的書畫傳統，透露了傅抱石以山水滌淨真我的心意。

PLATE 90

波納爾

Pierre Bonnard, 1867-1947

盛開的杏樹

1946-47
油彩畫布
55×37.5cm
巴黎國立現代美術館

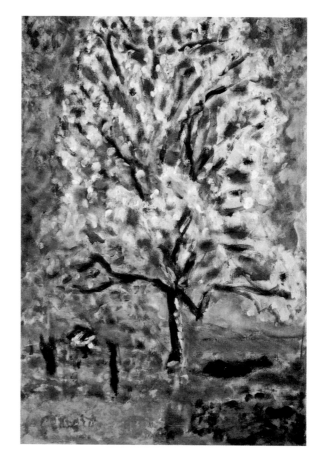

　　波納爾近八十高齡時所完成的這幅畫，如〈瑪特和她的小狗〉（圖78）畫中的那種遠近對比的構圖已不復見，取而代之的是鮮明的單一主題，筆觸亦趨於鬆散，因而益發顯現印象派的韻致。波納爾於1926在法國東南方的勒卡內買下一間他稱為「小樹林」的小屋，四周花木扶疏，「每到春天我就不禁想把它畫下」，此畫中花朵盛開的杏樹就來自這座樹林。波納爾在給馬諦斯的一封信中如此描述：「今天我見到了杏樹頭一次開花，含羞草也開始轉黃……」季節遞嬗為畫家帶來的喜悅，成了他晚畫作主要的題材。在此畫中，滿樹的白色花朵占據了三分之二畫面，彷彿是為了突顯這一樹白火的璀璨，波納爾讓它與輪廓朦朧的景物色彩相融，宛如對大自然的謳歌。

PLATE 91

馬諦斯（Henri Matisse, 1869-1954）
生之樹

1949　膠彩剪貼
515×252cm　梵諦岡博物館

　　這幅長形畫作是馬諦斯受法國旺斯玫瑰經教堂委託繪製的彩繪玻璃草圖。一生是無神論者的他，當時已近八十，但也許是因為挑戰性十足，他接下了這項從室內、壁面到各種裝飾的設計工作，在三年時間內陸續完成了十四幅耶穌受難圖瓷磚畫、彩繪玻璃、十字架、法衣等的設計；根據這件〈生之樹〉草圖所作成的彩繪玻璃，後來則安置於祭壇後方。

　　也許正因為馬諦斯無宗教信仰，他的彩繪玻璃展現出一種傳統宗教藝術少有的清新，這裡的生之樹不再是長滿果實的穩健大樹，而是藍黃相間的樹葉所構成的圖案，少了莊嚴肅穆，但多了可親可愛。1980 年，馬諦斯的兒子將當父親為教堂進行設計的草圖全數捐贈給梵諦岡博物館，館方特地為此闢出展區，並於 2010 年對外開放。因而今日我們除了可以在旺斯的教堂看見彩繪玻璃，還可以在梵蒂岡博物館的馬諦斯展區，看見這幅對傳統彩繪玻璃來說頗有異趣的草圖。

PLATE　92-1

艾雪（M. C. Escher, 1898-1972）

三個世界 1955　石版印刷　36.3×24.7cm（右頁圖）

PLATE　92-2

艾雪
起伏的表面

1950
油地氈版與木刻版
26×32cm（右圖）

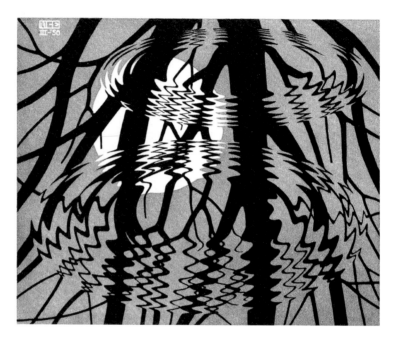

　　荷蘭畫家艾雪的畫作是不同空間與向度的詭奇交集，貌似經過精密計算的重複圖像往往是誘餌，引人經由那些鏡像、過渡、幾何、螺旋與其他種種機巧，進入一個如銜尾蛇般與自己牽掣不休的、變形的非現實世界。事實上，著迷於數學概念的艾雪，在 1930 年代至 1960 年代所描繪的一系列呈棋盤狀遞變的圖案，標題就叫「變形」。

　　話雖如此，這幅畫卻是個例外，因為所有元素都是寫實的：在某個角度下，水面會如鏡面般映現陸上世界的全貌，近距離下還可窺見水面下的世界，水面的落葉則鋪展出了第三個世界，於是在同一個平面的上下，我們見到了反射、折射與真實世界。身形窈窕的樹木做為陸上世界的倒影，與繽紛的落葉、肥碩的鯉魚，一同構成了一幅曼妙如鏡花水月、但惹人驚訝多過嗟吁的景象。而〈起伏的表面〉亦有異曲同工之效。

133

PLATE 93

馬格利特

René Magritte,

1898-1967

九月十六日

1956
油彩畫布
115×88cm
安特衛普皇家美術館

如果不是那勾新月，一株立於薄暮微光中的樹，只是一幅再平凡不過的景象，但從深綠色樹葉中無端冒出的月牙為這棵樹賦予了某種表情，超現實主義詩人史庫特涅（Louis Scutenaire）所建議的標題「九月十六日」更平添了幾分神祕，比利時畫家馬格利特透過這棵樹究竟想表達什麼？

馬格利特自己的描述或許能提供一些線索：「從地面伸向太陽的樹是某種快樂的圖像，為了觀察這個圖像，我們必須像樹一樣靜止不動，一旦我們動了，樹就成了我們的觀察者。同樣的，做成桌椅和門板後，它見證著我們生活的波瀾起伏；做成棺木後，它隨著死者入土為安；化為灰燼後，它便散入空中。」畫中的新月彷彿是此點的重申：樹木做為大自然的四種元素之一，其恆久與多變或許正是揭示世界奧祕的一扇窗口。

PLATE 94

馬格利特（René Magritte, 1898-1967）

瀑布 1961 油彩畫布 81×75cm 私人收藏

　　馬格利特的畫作有一部分總是在問「誰看見了什麼？」他在窗前嵌入一幅與窗外風景完全吻合的畫、在煙斗下方寫著「這不是一根煙斗」、將騎馬女子從樹林過渡到樹木裡、用一顆蘋果擋住人臉、用女性性徵替代她的五官……而這一切全發生在畫框裡，現實與認知的錯位，於是從畫裡延伸到畫外，為現代思潮帶來了許多靈感。

　　但馬格利特的目的與其說是理論性的，毋寧說是神祕的。在這幅畫中，他將一幅繪有森林外觀的畫作置於茂密的綠葉間，森林於是既在（畫中畫的）畫框內，也在畫框外，造成了一種見樹也見林的感受。馬格利特曾說自己想表達的正是能夠「既在森林裡、也在森林外」的人類心靈，而其超然意識正是標題之所以叫做「瀑布」的來由。

PLATE 95

魏斯

（Andrew Wyeth, 1917-2009）

遠雷 1961 蛋彩畫板 121.9.7×77.5cm 私人收藏

魏斯對此畫的描述，道出了天時地利人和在一瞬間激發的靈感：他原本要描繪的是妻子貝西採藍莓的情景，但因為畫不出味道，就改而偷偷畫下貝西躺在原野草地上小睡的樣子，畫畢的那一刻，遠處剛好有雷聲響起，愛犬突然抬起頭來，天色也由黃轉灰，他意識到必須把貝西的臉遮起來，所以加畫了頂帽子，如此便告完工。

畫中恰與地平線平行的貝西與小狗，和兩棵直立的樹木形成穩定的構圖。雖然魏斯並未畫出遠景，但是逐漸渾沌的天色，暗示著樹身與草地上的陽光即將消退；陰影下的一人一狗尚未起身，但瞇著眼的小狗已抬起頭來，似乎正側耳傾聽周遭的動靜；兩棵大樹在畫面上既是視線的屏障，也彷彿是這幅午後小憩場景的守護者，黝暗而茂密的樹葉更加深了這種可靠的形象。

PLATE 96

東山魁夷 （1908-1999）

北山初雪　1968　彩色紙本　88.5×129.8cm　財團法人川端康成紀念會

　　東山魁夷為活躍於戰後的日本畫家，二十一歲就讀於東京美術學校期間，就以〈山國之秋〉入選第十屆帝展，1947年再以〈殘照〉獲得第三回日展特選，自此展開其綿延近一甲子的風景畫生涯，1969年獲得國家文化勳章，有「國民的日本畫家」之稱。

　　東山魁夷擅長描繪明月、森林、湖面、雲霧等景色，畫中鮮有人煙，而以濃淡有致的墨色突顯風景的優美平遠。此畫是東山魁夷為慶祝文豪友人川端康成獲得1968年諾貝爾文學獎的紀念作。兩人結識於1950年代東山魁夷為

川端康成的著作進行美術設計期間，而川端康成的美術素養拉近了兩人距離，東山魁夷過世後，後人在遺物中發現了兩人一百多封往來的書信。

　　此幅畫集結了東山魁夷畫作的特徵，典雅用色與細緻筆觸為延伸至遠方的白色樹林營造出一種寧靜韻致，在白淨的樹海底下，朦朧的樹影偶現於細密如織的林木間，加深了樹林的深邃感，其輕盈與素雅，則體現了日本畫的傳統美學。

PLATE 97

恩斯特（Max Ernst, 1891-1976）

最後的森林　1969　油彩畫布　114.3×129.5cm　私人收藏

　　也許是幼年曾與家人居住在森林邊緣的緣故，德國畫家恩斯特對森林有一種著迷，他反覆畫森林——不過不是森林全貌的寫實描繪，而是蕪雜草木的超現實近觀——這構成了貫穿他生涯的一個重要主題。

　　在超現實主義正熾的1920年代，恩斯特發展出了他獨有的拓印法（frottage），將紙或畫布放在粗糙物體的表面，印壓出其紋理，再加上自己的詮釋。一直到作於晚年的這幅畫，我們都還能看見此種技法。畫布上壓印出的紋路與藍黃油彩交雜成花草藤葉蔓生的森林一角，從恩斯特以往相同主題的畫作可知，中央的圓輪可能是太陽，也可能是月亮。在戰爭頻仍的1920年至1940年代，恩斯特的林景總透著一股嚴峻氣氛，但在歲月淘洗下，此幅畫中沐浴於黃綠色天光下的森林已溫柔起來，顯示了晚年恩斯特日漸澄澈的世界觀。

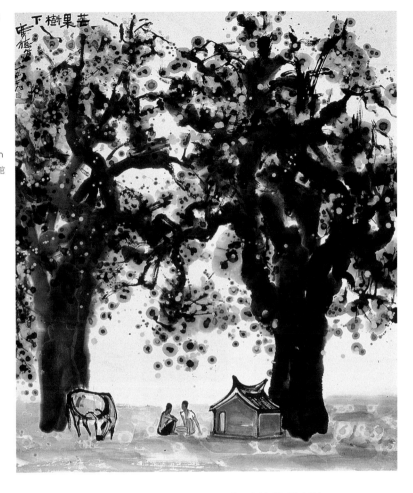

PLATE 98

席德進

1923-1981

芒果樹下
———

1979
水墨紙本
110.5×93.5cm
國立台灣美術館

在 1960 年代各種歐美藝術思潮的迎面衝擊中，席進德一方面浸淫於其概念的新穎迭出，同時也開始思索中國藝術的本質，1970 年代，他對台灣民間藝術與傳統建築的研究與取材，就可視為一種美術上的文化尋根。他遠離青年時期所慣用的油彩與抽象元素，回歸早年使用的水墨，並取材廟宇、傳統民宅、農村、牛隻等題材，於生涯晚期對他的第二家鄉——台灣，進行美術上的溯源與新詮。

這幅畫中以沒骨手法經營的芒果樹巨碩無比，在墨色、筆勢痛快淋漓的樹身與枝幹上，畫家以淡色墨點為底、鮮黃彩點為飾，交織成落英繽紛、葉繁枝茂的景象；黃花從樹梢落至地面，為土地廟前閒坐的二人與屈身低頭的牛隻增添了幾分情致，整體充分呈現了台灣鄉間的恬靜之美。

PLATE 99

麥肯那

Stephen McKenna, 1939-

英格蘭橡樹

1981
油彩畫布
200×150cm
倫敦泰德美術館

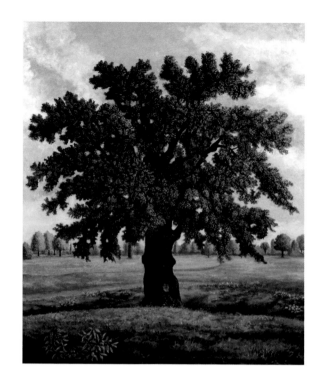

若說庫爾貝的〈弗拉傑的橡樹〉（圖25）畫出了橡樹的穩重，克羅姆的〈波林蘭橡樹〉（圖14）畫出了橡樹的昂然，那麼英國畫家麥肯那畫出的便是做為大自然一環的橡樹本身。會提起另兩位畫家，是因為他們對橡樹的巧妙詮釋、正是啓發麥肯那畫出此作的重要原因。麥肯那選中了倫敦公園裡的一棵橡樹，先畫主題橡樹，再加上背景細節，便形成了這幅枝繁葉茂的橡樹畫。

一棵直挺挺立在畫面中央的橡樹，有何值得陳述的旨趣？對畫家來說，拋開橡樹在美術史上的所有象徵意義，也許就是意義所在。橡樹向來是英國的象徵，在古希臘等文化中也被視為一種聖樹，早期畫作多觀照美術史的麥肯那，對「橡樹」的精神與文化象徵熟知於心。雖說此棵種在倫敦公園的英格蘭橡樹，除了細膩刻畫的枝葉之外，描繪寫實的背景，與其說突顯了橡樹做為文化象徵的超越性存在，毋寧說用意在將橡樹固定在物理現實中——這棵未被施予形而上意義的英格蘭橡樹，表現出一種當代的民族觀。

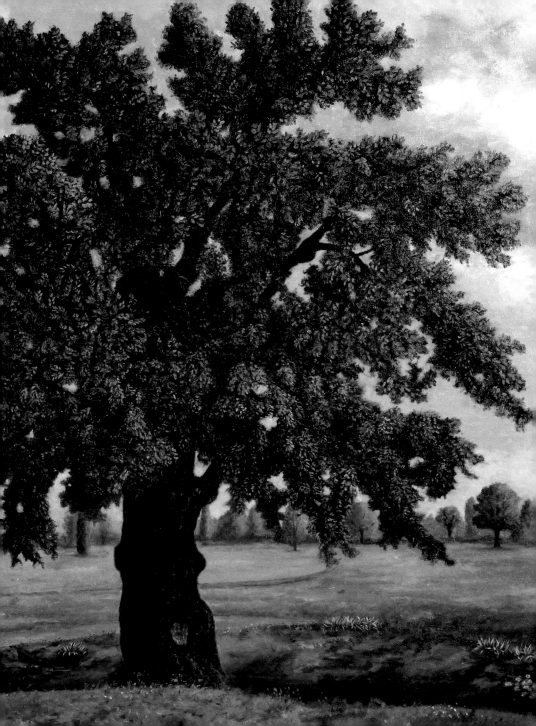

PLATE 100

霍克尼（David Hockney, 1937-）
2011 春臨東約克郡沃德蓋特街　2011　油彩畫布　365.8×975.4 cm

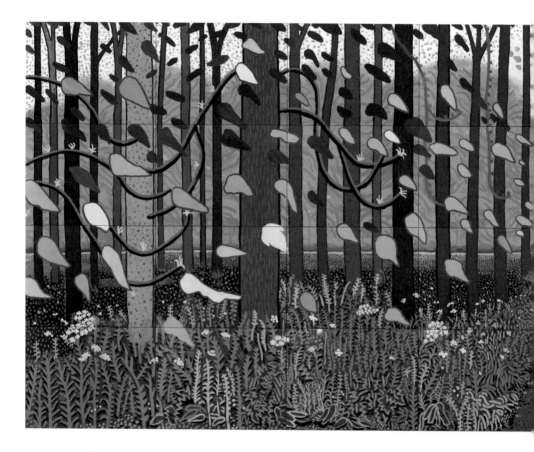

現七十七歲的英國藝術家霍克尼，早於學生時期就已崛起，1960 年代已享有國際聲譽，至今更成為在世最具影響力的英國國寶級藝術家。他出生於英國約克夏郡，1960 年代在美國洛杉磯置產，此後數十年即往返兩地，他為南加州與約克夏郡留下了多幅風景畫。

此畫中的景色位於東約克夏郡布里德靈頓鎮的外圍，霍克尼於 1980 年代末開始注意到這裡的景致，2000 年後更密集用畫筆和 iPad、iPhone 等記下這裡的四季變化，成為畫家晚年

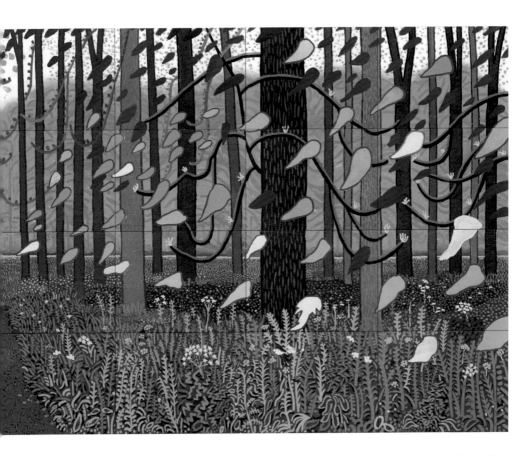

繪畫的重要主題。

在沃德蓋特街鮮有人煙的那一端，春天百花齊放，夏天濃蔭遮日，秋天蕭瑟枯索，冬天酷寒無比，雪大的日子還可能封街；在那裡四季景色變幻無窮，原野的地形也呈現出遼闊視野。此幅畫屬於霍克尼在此處所畫的眾多春天之一，畫中隨風起舞的樹葉、紫褐黃的各色樹木、春花初綻的草地，都有一種飛動青春的鮮活感，樹葉的尖端指著小路的方向，彷彿邀請觀者進入這個多彩天地。

國家圖書館出版品預行編目資料

名畫饗宴 100——藝術中的樹景
藝術家出版社／主編
謝汝萱、王庭玫／撰著 .-- 初版 .
-- 臺北市：藝術家，2014.06
144 面；15.3×19.5 公分 .--

ISBN 978-986-282-131-2（平裝）

1. 西洋畫 2. 畫論

947.5　　　　　　103009567

名畫饗宴100 藝術中的樹景

藝術家出版社／主編
謝汝萱、王庭玫／撰著

發 行 人　何政廣
主　　編　王庭玫
編　　輯　謝汝萱、林容年
美　　編　廖婉君、張娟如
出 版 者　藝術家出版社
　　　　　台北市重慶南路一段147號6樓
　　　　　TEL：(02) 2371-9692～3
　　　　　FAX：(02) 2331-7096
郵政劃撥　01044798 藝術家雜誌社

總 經 銷　時報文化出版企業股份有限公司
　　　　　桃園縣龜山鄉萬壽路二段351號
　　　　　TEL：(02) 2306-6842
南區代理　台南市西門路一段223巷10弄26號
　　　　　TEL：(06) 261-7268
　　　　　FAX：(06) 263-7698

製版印刷　新豪華彩色製版印刷股份有限公司
初　　版　2014年6月
定　　價　新台幣280元
I S B N　978-986-282-131-2

法律顧問　蕭雄淋
行政院新聞局出版事業登記證局版台業字第1749號